普通高等教育设计类专业"三大构成"系列教材

# 立体构成

## （第二版）

徐时程 编著

清华大学出版社
北京

## 内 容 简 介

本书以培养立体构成创造能力为目标，以训练材料思维能力为重点，展开对工艺、结构等的探讨，力求由内而外地实践立体形态的创造过程。本书在第一版的基础上，完善了课题训练方式，更加强调培养学生对于立体材料的动手能力、思考能力和审美能力，并把形态感觉和材料表现贯穿始终，使学生在循序渐进、环环相扣的学习过程中，掌握立体构成一般规律，同时激发创造力和自我情感。全书采用实体材料、工艺结构、形态构成"三位一体"的教学方法，优化了教学过程，提升了教学质量。本书具有较强的时代感、可操作性和实效性，教学内容及方法新颖独特，并经过多年教学实践的检验，可在较短的学时里取得显著的教学效果。

本书可作为高等院校、高职院校、中等专业学校及职业高级中学设计专业教材，也可供设计师和设计爱好者阅读。

本书封面贴有清华大学出版社防伪标签，无标签者不得销售。
版权所有，侵权必究。举报：010-62782989，beiqinquan@tup.tsinghua.edu.cn。

### 图书在版编目（CIP）数据

立体构成 / 徐时程编著 . —2 版 . —北京：清华大学出版社，2019（2024.9重印）
（普通高等教育设计类专业"三大构成"系列教材）
ISBN 978-7-302-52676-6

Ⅰ.①立… Ⅱ.①徐… Ⅲ.①立体造型—高等学校—教材 Ⅳ.①J06

中国版本图书馆CIP数据核字（2019）第053600号

责任编辑：宋丹青
封面设计：何凤霞
责任校对：王荣静
责任印制：沈 露

出版发行：清华大学出版社
网　　址：https://www.tup.com.cn, https://www.wqxuetang.com
地　　址：北京清华大学学研大厦A座　　邮　编：100084
社 总 机：010-83470000　　邮　购：010-62786544
投稿与读者服务：010-62776969, c-service@tup.tsinghua.edu.cn
质 量 反 馈：010-62772015, zhiliang@tup.tsinghua.edu.cn

印 装 者：小森印刷霸州有限公司
经　　销：全国新华书店
开　　本：210mm×285mm　　印　张：7　　字　数：168千字
版　　次：2007年12月第1版　2019年4月第2版　印　次：2024年9月第12次印刷
印　　数：66001～71000
定　　价：38.00元

产品编号：082687-01

# 目 录

**概 论** ······················································ 1
 一、艺术设计与现代构成 ············· 1
 二、平面形态与立体形态 ············· 4
 三、立体构成与形态创造 ············· 7
 四、立体构成的学习目标 ············ 11
 五、立体构成的学习对象 ············ 12
 六、立体构成的课题训练 ············ 13

**课题一　半立体构成**
   **——元素与材料** ············· 16
 一、平面中想象立体形态 ············ 16
 二、从平面到立体的创造 ············ 18
 三、相关内容 ······························· 21

**课题二　线材的立体构成**
   **——材料与结构** ············· 39
 一、线材的有关特点 ···················· 39
 二、线材的基本结构方式 ············ 41
 三、软质线材的构成 ···················· 43
 四、硬质线材的构成 ···················· 44
 五、自由的线群 ···························· 46
 六、相关内容 ······························· 47

**课题三　面材的立体构成**
   **——结构与形态** ············· 68
 一、面材的有关特点 ···················· 68
 二、面材的加工与结构 ················ 69
 三、面材的空间表现 ···················· 72
 四、面体结构 ······························· 75
 五、相关内容 ······························· 77

**课题四　块材的立体构成**
   **——形态与创造** ············· 88
 一、块材的特点 ···························· 88
 二、块材的加工与成形 ················ 90
 三、单体的造型 ···························· 92
 四、体块的群组 ···························· 92
 五、相关内容 ······························· 93

**参考文献** ·············································· 106
**后记** ······················································ 107

# 概 论

## 一、艺术设计与现代构成

### 1. 形态构成与艺术设计

如果说设计属于造物活动,那么它就是从构思计划、视觉表达到工艺造型的一个过程。艺术设计与工程设计的不同在于,它不仅从技术的角度考虑造物过程中物与物之间的关系,从而达到功能合理、机械运转协调的目的,而且把造物过程中人与物之间的关系放置在首位,在人与物之间形成一个良好的界面,让人们在使用时感觉到既舒适、方便又美观,因此常被称为"实用艺术"。

在艺术创造过程中"造型"或"造形"是使用频率较高的词汇,艺术设计尽管也属造型艺术之列,但使用频率更高的词汇却是"形态"。这是因为造型或造形更加注重艺术形象的塑造,表现或再现现实生活中的典型,既有人物形象也有自然形象。以视觉要素为主完成的空间造型,如服装、器皿、居室以及汽车等,虽然也塑造艺术形象,但往往不需要再现生活中的人物或景物,它只受功能、材料和工艺的制约,不受形象性因素的束缚,由此形成的独特而系统的造型方法所产生的形象称为"形态"。

"构成"一般被理解为"形成"和"造成",是艺术形象的结构及其配置方法,在设计造型中则指将设计要素构成有用且美观的形态,我国古代"三十辐为一毂,当其无,有车之用"就是这种构成方式的设计应用,它把相关的材料通过加工处理,组合成为一个完整的形体。我们可以利用同样的要素,创造出不同的形式,其中重要的区别在于构成方式的不同。工业社会形成以来,物质日趋丰富、新材料不断涌现,构成早已成为艺术设计形态创新的重要方法。在现代人的理解中,构成本质上是一种组合方式,一般可以理解为两大类别:一类是功能性的构成,一类是形式性的构成。前一类首先以实用功能为前提,然后再作形式上的修饰;后一类相对比较自由,可以在形式上作多样的变化。但它们都具有一定的规律性,从而使构成成为一种"和谐的组合方式"。在这个过程中,既包含了思维过程也包含了形式表达过程。

### 2. 现代构成的形成与发展

人类造物是以石器的制造为标志的,它意味着技术和生产力的发展,在工业文明出现之前,造物主要是手工制作,器物从设计到成型常常是一个人完成的,它的技术使用、审美情趣两个方面通过手而获得了统一,人与自然的关系是和谐而亲近的。工业革命以来,这种和

谐关系逐渐被打破：一方面人造环境相对于自然环境逐渐地膨胀起来，人与自然的关系也发生了微妙的改变，人们不再需要用手来制造物品，改用了机器，重商主义者的高额利润以及消费主义者的物质欲望契合在一起，造物过程的乐趣和物质形态的审美情节消失了，大批量生产的物品只剩下了功能；另一方面，艺术走到了它的自由天堂，物为何物不属于它的观照范围。拜物盛行，精神荒虚，由技术进步成就的人间造物走向了沉沦。以莫里斯为代表的现代设计师们创造的现代设计观念，经过一系列的设计艺术运动，终于在包豪斯（Bauhaus）那里结下了新的果实，人的造物在新的历史条件下重新获得了技术和审美艺术的统一。包豪斯的重要成就之一就是奠定了现代形态构成学的基础。

包豪斯是继"工艺美术运动""新艺术运动""德意志制造联盟"等之后，对现代设计构成重大影响的20世纪早期著名的设计学府。它诞生于工业社会的高速成长期：高速增长的物质和消费需求伴随着新材料、新技术的运用，传统的审美观受到严重的挑战，新旧之间的矛盾不断出现，来自各方面的声音层出不穷。包豪斯秉承了前人的探索成果，终于破壳而出，在存留的短短13年时间里，培养出了一批遍及各个设计领域的杰出人才，以崭新的设计理念和设计教育思想奠定了现代设计的基础。包豪斯构成教学体系的形成，则间接受益于时代大背景，直接受益于现代艺术运动中出现的"荷兰风格派"艺术和"俄罗斯构成主义"艺术。它们分别从分解和成形两个方面加强了对抽象形象的理解，它们几乎同时对包豪斯设计教育产生影响，从而改变了包豪斯初期由约翰内斯·伊顿（Johannes Itten）创立的设计初步教学方案，建立了莫霍利·纳吉（Laszlo Moholy Nagy）提出的新的设计基础教学体系，并通过约瑟夫·阿尔伯斯（Josef Albers）得到发展。

设计基础的构成教学体系更加完善，并能够更好地实现包豪斯教育家们提出的"艺术与技术相结合"的设计教育理念（见图1~图5）。

构成教学是包豪斯教学体系的重要组成部分。它的主要内容是以纯粹的或抽象的形态为素材，按视觉的效果，运用力学和精神力学的原理进行组合，避免细微的写实描绘和模仿的意识，巧妙地进行设想，从而构成理想的形态。

图1　马列维奇

图2　里特维德

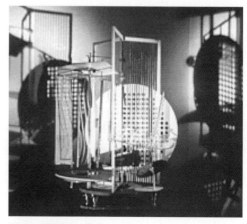

图3　莫霍利·纳吉

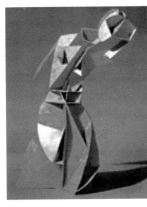
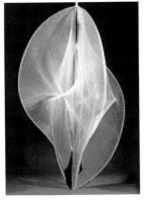

图4　嘉博　　　　图5　嘉博

作为一种行之有效的教学形式，构成自从在包豪斯创立以来，一直成为世界范围内现代设计教育重要的基础课程。日本的大学不仅把构成教育作为基础课程，而且把它变成为一门专业学科，在构成研究领域取得了突出的成绩。

我国的构成教育引入较晚，于20世纪80年代开始引入，这与我国的工业发展情况有很大关系。但自从构成教学引入我国的艺术设计教学以来，伴随着国内工业社会发展，造型领域发生着深刻变革，由平面构成、色彩构成和立体构成共同组成的三大构成训练课程，改变了传统的工艺美术审美习惯，出现了抽象的形式和抽象的美等重要的内容，造型形式和造型思维发生了根本的改变。随着工业社会的成熟、网络信息时代的来临，构成教育已成为我国高等院校艺术设计专业的公共基础课程，是艺术设计教学中训练形式表达和培养设计思维的基础课程，并与新的时代要求相契合，不断调整、更新相关内容。

### 3. 艺术设计与构成的新课题

滕守尧先生在《非物质社会》一书的序言中提到：在当今世界，设计早已成为结合艺术世界和技术世界的"边缘领域"，在以往的工业社会（或现代社会）中，当人与机器发生关系时，总是以"工具理性"和"计算理性"占主导，为了克服这种片面性，一向作为"工具理性"之典型表现的设计领域，一反常态，越来越追求"一种无目的性的和无法测定的抒情价值"（马克·第亚尼），大量的设计是"种种能够引起诗意反应的物品"（亚历山德罗·门第尼）。这意味着，当今社会中，设计产品正迅速地与艺术产品靠拢，设计过程正在与艺术创造过程接近。人们正在证明或已经证明"设计应该被认为是一个技术的或艺术的活动而不是一个科学的活动"（马克·第亚尼）。"设计似乎可以变成过去各自单方面发展的科学技术和人文文化之间一个基本的和必要的链条或第三要素"（马克·第亚尼）。总之，设计与艺术之间的界线正在消失，一个二者之间对话的边缘地带正在形成，边缘是对立双方汇合、对话、拼贴、交融的场所。

如果说，机器的出现是逐步代替人手的过程，那么，计算机的产生则是逐渐代替人脑的过程。目前，随着我国计算机的普及程度加大，计算机辅助技术在各个领域的应用已经十分广泛，在工业设计领域的应用更是有着多年的历史，尤其在产品造型设计、服装设计、室内外装饰设计等各个方面。由于使用计算机辅助设计极大地提高了工作效率，并有助于想象力与创造力发挥，计算机辅助技术早已在基础构成教学中得到了应用，特别是平面构成、色彩构成教学中。由于计算机进行设计可以不受现实材料的限制，尽情地发挥自己的想象力，一定程度上也刺激了立体形态的空间造型设计。更何况随着现代虚拟三维现实技术的发展，虚拟材料可以模仿甚至达到实际材质的真实效果，就像汽车数字模拟碰撞测试系统，对虚拟现实的汽车撞击后，能够作出如真实汽车撞击同样效果的评估一样。可以预期，这样的计算机技术，在立体构成中的应用将更加具有实际意义。另外，随着数字化程度的加强，虚拟的三维现实从创造到传播都可由数字设备完成，不论在传播媒介中，还在传播载体中，人们可能永远不会将它做成实物，而是呈现一种非物质状态。非物质社会正在形成。

在非物质社会即将到来的时候，物质和非物质的生产方式在加速拓展创造力的生存空间。现代设计中，构成作为一种形态创造的思维方式越来越突显它的重要性和存在价值，只是作为形态创新基础的现代构成，调整它的训练策略和训练方式仍是值得研究的课题。但不论怎样，计算机不可能完全代替人脑，而部分替代人脑应是可行的。在现代构成训练中，采用计算机辅助技术，提高计算组合效率，突破现实材料的局限性，排除思维活动过程中一些障碍，尽可能发挥想象力，进一步体现人脑的思维优势和创造性，其意义是显而易见的。同时，三维视觉思维的发展又可以反作用于开发数字世界中的虚拟三维新世界，推动非物质社会的产品设计。

## 二、平面形态与立体形态

### 1. 自然的时空观

古人云："天地四方为之宇，往古来今为之宙。"空间和时间是一切物质的存在概念。世界是物质的，物质是运动和变化的。希腊哲学家亚里士多德很早就指出："一切运动都以一定的空间位置和时间为前提，运动和空间是不可分割的。空间并非空无一物的'虚空'，而是一个被围绕的物体和围绕它的物体之间的'界限'。时间是运动的度量，它和运动一样，也是连续的、永恒的、无限的。"物质世界离不开空间和时间，在视觉领域，不论我们能看见的，还是不能看见的，它都有一定空间的量和运动中时间的量。

然而，我们的眼睛在瞬间所能知觉到的却只能是一个静态的图景，这种图景被投射到我们眼睛的视网膜上，而且视网膜的成像特点告诉我们，其呈现效果基本是在一个平面上。当这种图景被转义表达时，平面的表现自然是简便、快捷而且直观的了。于是，一个用三维才能够描述的空间现象就这样被平面化了。

### 2. 认识平面形态与立体形态

所谓平面是指由长度和宽（高）度形成的二维世界，长、宽一起共同建立了一个平面的表面，在这个表面上，可以显示出可见的点、线、面、体等符号。这个平面的表面除了幻觉深度以外，没有实际的深度，它可以是具象的幻觉（对视网膜成像的模拟），也可以是抽象的幻觉，由符号的组合关系而定。平面的表面和显示的符号共同揭示出一个完全不同于我们日常经验的二维世界。

显然，二维世界是一种人为的创造，它与我们的观察、认识、理解和表达都有关系。绘画、印刷、印染甚至书写等是直接导致二维世界形成的活动。我们用画笔描绘一幅美丽风景，用照相机拍摄一张生动的脸庞，甚至拍摄动态影像通过播放器材播放，都是人造二维的表现。石头、木块等光滑的自然物质上面的纹理形象也暗示出二维的形象。二维世界是人的眼睛与自然世界的触及面，是人的眼睛所感知到的世界。

运动的时间告诉我们，我们所生活的世界是一个除了长度、宽度之外，还有深度的世界，即三维世界。在这样的世界里，人保持着一种与世界的视觉关系，我们的眼睛在移动，空间中物体的位置也在移动，我们观察到的的确不只是具有长度和宽度的平面世界的图像，而是具有实际深度的三维世界。我们脚下的地面向远处的地平线无限延展，我们可以向前看、向后看、向左看、向右看，还可以向上和向下看，我们看到的是一个包括我们自己在内的空间延续体。在我们周边有很多我们可以摸得着的物体，在离我们较远的地方，我们也可以找到实际存在的物体。我们还可以将身边一个较小的、不太重的物体进行转动，每转动一次，该物体都会在我们眼睛里呈现出一种不同的形状。形状之所以发生变化，是因为物体和我们的眼睛之间的关系已经改变。如果我们

一直向前走（在平面世界这是不可能的），不但远处的物体会变得越来越大，而且物体的形状也发生变化，因为物体的某些表面越来越多地显示在我们的视线之内，而其余的部分将越来越多地从我们的视线内隐退并消失。科学技术发展到今天，我们甚至可以乘坐宇宙飞船遥看地球和其他天体的状貌，在高倍显微镜下观察微粒子的形态特征。

不难发现，我们对于三维世界不是瞬间就可以完全理解的。从一个固定的角度和距离看到的形象可能是不真实的，比如，从某一距离之外第一眼看到的圆形，在近处仔细看既可能是一个球形，也可能是一个锥形、一个圆柱形，或是具有圆的基面的任何形状。要把三维的物体弄清楚，我们必须从不同的角度和距离对它进行观察，这说明人在空间中，随着时间量的递增，空间位置随即变化，观察到的物体的三维空间关系也在发生改变。于是，我们在头脑中将这些观察到的东西综合起来，便基本掌握了这个物体的三维实体。可见，三维是通过人的头脑获得意义的。正因为如此，解构主义者们才创造出了似乎不合构成之理，却合构成之意的诸多作品（见图6~图10）。

现实的世界是一个三维的世界，我们通过眼睛对它进行观察，作出二维的反映，借助二维连续的、多幅的反映，以理解、思维、想象的方式还原为真实的三维情景。这就是世界的真相。

### 3. 平面形态与立体形态的区别

三维的情景是一个相对现实的情景。现实生活中，小到文具、餐具，大到家具、室内装

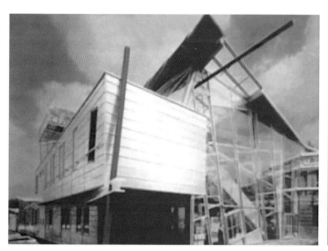

图6　贝尼什：斯图加特大学太阳能研究所

图7　蓝天组：德累斯顿UFA综合电影院大厅

图8　贝尼什：斯图加特大学太阳能研究所入口

图9　库哈斯：建筑设计方案

图10　哈迪德：香港山顶方案

图 11　波丘尼

图 12　波丘尼

图 13　波波娃

图 14　阿尔普：《机会的原理》，纸拼贴

图 15　弗格：《人像》，手工纸

潢、建筑物等形态，再大至庭园、城市等大规模形态创造，以及工作机械和交通工具等都属于三维的立体形态。在辽阔广袤的自然界，山川、树木、昆虫、尘埃也无不是以三维立体形态的方式呈现的。前者是人的创造，后者是自然的恩赐。就人的创造而言，平面形态的创造和立体形态的创造从来就没有停息过，它们从精神和物质两方面满足了人类的需求。与平面形态的创造不同，立体形态的创造涉及的是三维世界的立体形态，而不是仅仅满足眼睛并获取意义的平面形态。立体形态比平面形态显得复杂，除了视觉还需要与人的思维活动相伴随。具体说来，包括以下几个方面的内容。

第一，实体量与空间的复杂性。平面是在二维空间中完成的三度空间量的错视，而立体形态却是可感知的实在的空间量。某个形体占有空间的体积有两种表现形式：一是物质的量，称为量块；二是空虚的容积，称为空间。现代造型就明确要求纯粹的量块和空间。

第二，形态与视点互动关系的复杂性。平面形态可以通过观察者的视点运动来表现动态，而与观察者本身的行动无关。这就是说，无论观察者处在平面图形的哪个方向，只要能看到（除透视变化外），图形是不会改变的；立体形态则不然，它可以根据观察者位置的变化呈现出不同的形状，尤其是对空间形态（例如建筑或园林），观察者的活动线路具有特别重要的意义。进而，立体形态还可以通过机械能量的传递或变换进行真实运动的构成，造成随时间推移而变化的立体形态。

第三，光与形态关系的复杂性。对于平面形态来说，光只是视觉现象发生的条件（见图 11）；然而对于立体和空间，光则是造型因素（见图 12）。既有利用光影、光泽、透明、光辉等给立体的量块以变化的紧张感并影响其外形的，也有使用光源物创造立体和空间造型的。

第四，材料体验对造型影响的复杂性。在平面形态中，材料和加工工艺的选择都是围绕视觉效果来进行的（见图 13）。在立体和空间形态中，材质感、肌理、空间感不再仅仅是视觉化的，而是与触觉感知相关联（见图 14、图 15），并以这种关联，通过材料和加工的体验，可以进一步开拓造型。

第五，物理重心对造型影响的复杂性。立体形态必须立得住并具有一定稳定性，这是平

面形态所没有的内容。为此，就要满足物理学重心规律和结构秩序，并在此基础上追求造型效果，否则立体造型将不能成立。

由此不难看出，立体形态不仅必须从不同角度进行观察和考虑，还要考虑材料、环境等综合因素，许多复杂的空间关系在纸面上是不容易被观察到的。然而，从另一个方面来讲，立体形态的创造又不如平面形态创造复杂，因为立体形态的创造过程是和实际空间中具体有形的、看得见摸得着的形状和材料直接接触，不像在平面上表现三维立体形状，为避免错觉而必须掌握透视等专门知识，并具备丰富的空间想象力。

在立体形态的创造中，有些人倾向于按照雕塑家的思维方式进行思考，也有许多人习惯按照画家的思维方式进行思考。按照画家的方式思考的人，在立体形态的创造方面遇到的困难可能要更大一些，他们往往专心致志地注意一个物体的正面形像，而忽视其他角度形像，他们可能难以理解一个三维立体形状的内部结构，或者当容积和空间更重要的时候，他们却很容易被表面的颜色和肌理所吸引。平面形态创造和立体形态创造，在态度上存在着一定的差别。立体形态创造者应该能够把自己所看到的整个形状在头脑中向各个方向转动，好像这东西在他手中转动一样，而不应该仅仅掌握形象整体中的一两个视觉平面；并且应该尽量地去观察高度的变化、空间的流向、物体的密度和各种材料的性能。

## 三、立体构成与形态创造

### 1. 立体构成与立体形态

平面构成是有意识地将不同的因素组织起来创造出二维的平面世界。在平的表面上乱涂乱画产生的结果常常是混乱无序的，这当然不是平面构成所追求的。平面构成的主要目的是建立起视觉和谐与秩序，或者产生有意图的视觉兴奋，即产生新的视觉形态。立体构成的目的除了建立起视觉和谐与秩序，或产生有意图的视觉兴奋的新形态之外，它创造的是与自然世界相一致的三维立体形态，它通过自然物质材料的直接参与来进行创造组合（见图16~图18）。

形态以占据空间量为基本特征，自然界的形态以立体三维形式存在。形态中分离的点、线、面、体是立体形态的基本元素，正是它们在空间中位置的不同排列，构成了姿态万千的立体形态，组成了世界，因此，现代艺术之父塞尚才要把自然万物的立体形态归结为球体（多面体）、柱体、锥体等的不同组合。在这些几何体中我们能够清楚地看到点、线、面、体的视觉空间关系，也是我们能把握的基本形式。形态是构成的基础，立体构成就是以立体形态作为构成元素，经过排列组合重新生成立体形态的

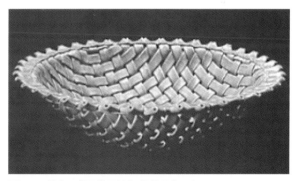

图16　佚名：《用带子编织的篮子》，陶

图17　安·当恩：《编织》，手工纸、竹　图18　吴少湘：《天女》，铜币

过程。由于立体形态在组合过程中必然以材料的加工来实现，所以对于作为基本形态的材料充分地体验、理性地分析、适当地施以技艺是很重要的（见图19、图20）。另外，立体形态由于是视觉认知多角度连续反映所得出的结果，在知觉上的不确定性和互动关系对于它的最终生成有着不可低估的影响，所以立体空间意识的建立也十分重要（见图21）。

立体构成以立体形态为创造元素生产新的立体形态，从立体形态作为立体构成创造的起点和止点不难看出，立体形态在立体构成中的特殊意义。

### 2. 立体形态的创造

如果说，人类关于立体形态的创造包罗了一切物化的创造活动，那么，它就应该包括模仿、变形和构成。模仿是对于自然中美好事物及其形态的重现过程，它建立在人类对自然空间形态信赖的基础上；变形则是在模仿自然事物的形态过程中，丰富、完善和强调的过程，它来自对自然空间形态的不满足；构成是对自然形态组合及排列、再生形态的过程，它表现出对自然形态的不满意和对空间的恐惧。

自人类进入文明社会以来，模仿的天性使人们把许多美好的自然状貌通过造型的方式保留下来，比如栩栩如生的动物雕塑、惟妙惟肖的人物塑像。从古代到现代，从给部落带来兴旺的女性身躯雕像，到亨利·摩尔的雕塑人物造型，逐渐地注入了模仿以外的变形痕迹，它们演绎了人类精神文化的精彩。部族的图腾塑造、美人鱼的雕像等，更是人类创造性的物化造型，带给世人的则是具有现代构成意义的立体形态的创造。在物化的另一端，功能的需要培育了构成的天性，人们用麻线织网、织布，用木头

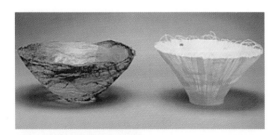

**图19　塞科马奇:《无题》**

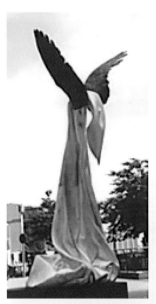

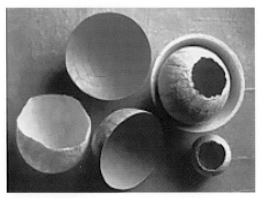

**图20　纸容器**

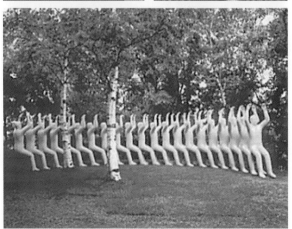

**图21　日本的环境雕塑**

构建栅栏、房屋，用石头垒筑教堂，同时，雕刻的技巧足以施展装饰的魅力，刀柄上的花纹、石柱的莲花底座是变形自然形态的表现。难以穷尽的立体形态创造，就这样在美好和功能的不同侧重点上演化着。在构成与模仿、变形之间，在历史的长河中，似乎渐渐形成了一个不可言说的约定，这就是：立体造型似乎被规定为与模仿和变形的创造相关，属于表现性的内容，而立体构成只是属于构图一样的内构架，没有实际的表现意义。

构成的表现意义长期隐蔽在功能意义的背后，不能彰显出超出装饰、模仿、变形的表现。原本同属于立体形态创造领域的两大系列被无形分离，构成的表现意义只是在现代背景下与造型相融合，才逐步突显其价值。

**3. 立体构成与立体形态的创造**

立体构成与立体形态创造有什么区别吗？通过以上研究不难发现：立体构成强调立体形态内部的组合关系，强调组合关系的逻辑性探讨和生成新形态的可能性研究；立体形态的创造则更强调对立体形态的技术性改造，强调技术改造的形象性结果和整体塑造的生动性研究。这正好验证了美术或纯艺术与艺术设计的区别：一个是以形象思维为中心，一个是以逻辑思维引导形象思维。

值得注意的是，立体构成和立体形态（或者立体造型）的创造本质上是没有区别的，它们可视作同一，立体形态的创造的确具有对构成的包容性。之所以认为它们有区别，一方面是构成概念的广泛形成，肇始于近现代设计艺术运动，而立体形态的创造从人类创造文明的伊始就已产生，传统的观念仍在延续；另一方面，现代艺术形态的主流已从传统模仿、变形的艺术表现逐步走向了拼贴、构成的多元艺术表现格局，在纯艺术与设计之间的界线已很模糊，构成所涉足的领域在扩大，语汇的混乱、复杂与盖定自有经纬。

工业时代提供了更多的新材料、新技术，使得造型过程中人们不再满足于传统的材料及技术的局限，努力进行新材料、新技术的探索，于是，研究范围更广泛、更深入了，形态的创造越来越丰富，也越来越带有实践过程的逻辑成分。另外，传统的造型手段也在这个过程中渐渐地发生了改变，有的甚至淡出了我们的视线。比如传统绘画，原先的手段是用画笔画在画布、画纸等材料上，在形态与分类上也几乎都属于平面的、具象性的。而现代绘画大多是抽象的，甚至是凹凸不平的，介于二维和三维之间。绘画的方式、方法也在发生变化，不仅仅用笔，而且还采用剪刀或其他的工具，通过贴、削、刮、割等各种方法进行创作。绘画的概念也发生了很大的变化，由传统的架上绘画转向了非架上绘画，完全可以不用笔墨油彩，而采用不同材料构成的方式来完成。今天我们看到，凹凸不平的作品被列入绘画作品之列，甚至是浮雕式的立体性绘画以及非具象形态构成的作品层出不穷，就不足为怪了。一个以现代材料为基础，利用立体造型要素，按照一定的原则组合成的富有个性美的立体形态的创造过程随之产生。与传统的三维立体造型相比，它摆脱了具象的、形象思维的创作过程。

**4. 立体形态的构成途径**

如果换一个角度来理解立体形态和立体构成，它们又并不矛盾、并无区别。它们都是企图通过人工努力而创造一个自然界、人类社会中尚不存在的新立体形态。所以，现代形态构成学并不排斥形态创造的概念，而把立体形态的创造和立体构成视为同一，即立体构成就是立体形态的创造。

在进行三维空间的立体形态的构成时，通常有两种方法。

第一种方法是通过点、线、面、立体等以

维度分类的形体要素来探讨立体形态的造型问题。即：它是先以视觉化的概念元素为切入点，探讨立体形态在空间中的位置关系，从而创造出一个理想化的立体空间形态效果；再考虑运用什么样的材料来实现，以及运用怎样的工艺和设计、怎样的结构才能达到预期的效果。显然，形态关系的研究设计可以通过计算机三维技术辅助。

另一种方法是着眼于制作作品时所需的材料，也就是研究材料具有哪种特性，以及利用材料的特性能创造出何种造型。这种方法可以说是根据材料创造形态，其特征是没有对创造形态的先前预期，而是在对材料加工方式的理解和结构方式的探求中生成的系列形态，并对这个系列形态的个别肯定。

以上两种方法，前者更像是在设计一个造型，以审美出发，以理想化的方式来探讨立体形态，最终以材料辅助完成；后者则以材料出发，以实际的材料特性为依据，探讨工艺、结构的多种可能，以工艺的实施、结构的产生为形态的终极。本书基于整体艺术设计教学计划，对于立体形态的创造和立体构成是区别对待的，意在强调材料的先入为主的形象思维模式；并认为立体造型中着眼于制作作品时所需的材料的方法是立体构成的主要方法（见图22~图26）。

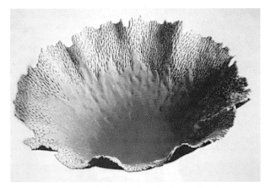

图23 卡洛尔·赛韦克:《珊瑚纹器皿》，陶

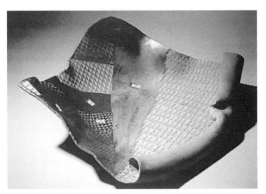

图24 坪井明日香:《京都地图》，陶

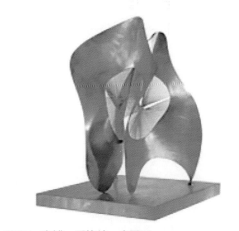

图25 嘉博 爱格纳·米夏乐

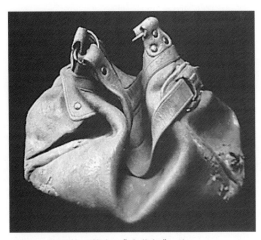

图22 马丽莲·莱文:《肩背包》，陶

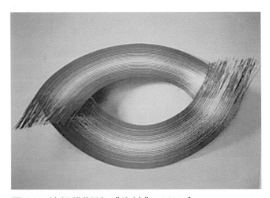

图26 比扬维斯科:《胸针》，18K金

# 四、立体构成的学习目标

## 1. 立体构成新内容

三维立体形态贯穿于我们生活的方方面面，但是我们却多在平面上表现它们。因此，我们无意识中接受了平面事物的观察方法和表现方法。

这些极大地影响了三维造型活动，就像我们前面所提到的，在从事立体形态的创造时，很容易陷入平面思考之中。由于增加了一个维度，在立体形态构成中仅仅提高认识还是远远不够的，不仅要注意从前方观察，还必须具备从侧面、下面、上面多视点、多角度观察的造型意识。增加一个维度，意味着产生了许多造型要素，而且大幅度地扩展了表现的领域，其中包含了许多二维领域中缺少的造型表现技法。例如，重物既可以用钢索从地上慢慢吊起，也可以直接吊挂在空中。又如，充气使物体膨胀，如果充填的气体较空气轻，则这种造型会自然飘浮而上。这些三维造型在二维领域中是不可想象的。

构成本质上是对组合关系的探索，所谓组合是实施的可能性，所谓关系是对内在稳定的把握，探索是对可能性稳定方案的优选与落实。这是一个创造性思维的过程，包含寻找可能性的发散思维和优选时的聚合思维，最终的形态必定是有别于组合前的形态的新形态，这就是组合变化生成新形态的构成本意。与平面构成不同，立体构成有实际材料参与新形态生成的特点，复杂性是客观存在的。在组合过程中，关系的稳定性需要考虑材料的加工因素、结构可行性、物理重心以及立体形态等（见图27、图28）。

立体构成的过程是一个由分割到组合或由组合到分割的过程。任何形态可以还原到点、线、面，而点、线、面又可以组合成任何形态。由此看来，似乎它与平面构成没有什么区别，但立体构成包括了对材料形、色、质等心理效能的探求和对材料强度、加工工艺等物理效能的探求等。正是材料的参与促使立体构成成为立体构成，形成了对实际空间和形体之间关系进行研究和探讨的过程。空间的范围决定了人类活动和生存的世界，而空间却又受占据空间的形体的限制，创造者要在空间里表述自己的设想，自然要创造空间里的形体，要创造形体则一刻也离不开材料和对材料的研究。

## 2. 立体构成的目标

立体构成与平面构成所研讨的内容和方向虽然不尽相同，然而，在造型教育的最终目标上，二者却是一致的。对立体构成而言，其主要目标应包括两个大的方面：一是对立体形态造型知识的学习，再以此引导出对材料、空间、技法等的探讨和学习；二是对立体形态的造型能力的培养，有助于思维力、判断力、审美力和创造力等的提升。

也就是说，立体构成的目标是学习造型的基础知识和技法，通过探讨培养高效率的造型创作能力，提高与形态相关的敏锐感觉，提高美的素质。简而言之，便是在学习丰富的造型知识的同时，也培养优异的"创造力"。在学习立体构成的时候，必须保持固有的坚定方向以及作为前卫者的开拓精神，不可迂回与退缩。因此，学习者本身必须具有良好与敏锐的造型意识和积极恰当的方法。此外，在加深理性理解的同时，也必须持"实验性"的态度，探索要素、材料、技法造型的可能性，这是至关重要的。

立体构成的目的是训练造型思维和构造能力，通过对形态、空间造型等问题的探讨，引

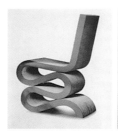 

**图27 盖里：《椅》　图28 哈迪德**

导创造者摆脱习惯性的具象干扰,从全新的、自由的角度去培养创造者对造型的感受力、观察力、计划性、发展性和独创性。但是,不能将立体构成的训练理解为有意识地去模仿自然界中的物体,如果面对抽象形态而去琢磨它们像自然界中的某种事物,就失去了构成的意义,因为我们要训练的是全新的、抽象的思维和对抽象美的感受。

在生活中我们都有对抽象的体验,如"粗壮"显得有力度、沉稳,"纤细"显得柔弱、细腻,"渐变"有韵律感、运动感,"突变"有生硬感,"对比"有强烈感。因此,抽象形态是有感情的,就如同色彩一样。在色彩构成中,我们已经知道色彩本身有情感倾向,色彩通过不同的组合,根据其明度、色相、纯度、面积、方向上的变化,可以设计出具有喜怒哀乐、酸甜苦辣等感情色彩的画面,同时,各种不同的色调可给人以不同的感觉。而不同形态的组合,其搭配的可能性就更加千姿百态、情感各异了。创造者可尽情发挥丰富的感情,无限的幻想。

立体构成深入并更为合理、更为完美地探讨形态的构成,在感性和理性的高度上追求统一。通过单个形态或几种不同形态的组合和设计,让形态在大小、比例、方向和面积上发生变化,并按照一定的形式美法则进行创造。目的是培养学生创造新形态和发掘美的思维方法,或者说是训练理性的、科学的思维模式。

通过对立体构成的学习,应该掌握观察立体、创造立体的意识,掌握熟练运用各种材质的能力,创造出富有美感和实用功效的立体造型(见图29~图31)。

## 五、立体构成的学习对象

### 1. 立体构成的学习对象

就立体构成这种人工形态而言,其涵盖面可

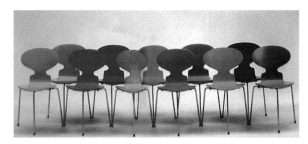

图29 雅各布森:《蚂蚁椅》

图30 雅各布森:《蚂蚁椅》 图31 枫间秀人:
(局部) 《二分之一》

谓广泛,然而立体构成基础教学不可能无边界发挥,故而有所侧重。在这里,立体构成排除了对功能因素的考虑,单就形式因素展开探讨;材料也应该选择简单而易于加工的。材料的选择和加工包括对可行性的研究、对结构的假设、对美感的考量等,直至新形态的出现。形态由结构组成,结构因材料而设想,因此材料是立体构成的直接参与者,包含最基本的构成要素和形式元素。研究材料的特性,发掘材料的开发性和延续材料的表现力是立体构成区别于平面构成的关键。

综上所述,对象主要包括三个方面:一是"构成"形态的基本要素,如点、线、面、体、空间等;二是制作形态的材料,如木材、石材、金属等;三是材料构成过程中的形式要素,如平衡、对称、对比、调和、韵律、意境等(见图32)。

### 2. 立体构成对象的具体描述

对立体构成对象试作如下几点描述。

第一,点、线、面、立体、空间构成。虽然在平面构成课程中已经有过实践,但是在二维空间里使用上述造型要素进行构成与在三维空间有多种不同之处,因此无法予以省略。在

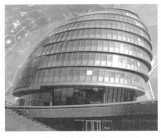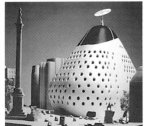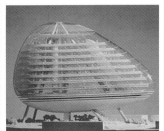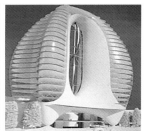

图32 英国的未来建筑设计

立体构成中,形态要素的学习非常重要。

第二,学习内容为制作"形态"的材料。虽然理论上可以将材料依据维度分类的形态要素加以还原,但是材料所具有的强度、重量、质感等特质却不适合还原为点、线、面等造型要素,例如将石材、木材、金属等材质与平面构成的材料并列比较,可明显地看出其不同之处。此外,各种材料都有其相应的加工手段,而且材料所具有的独特性质也会因为加工机械的性能而决定其形状。因此,对材料的学习是非常重要的。

立体构成所使用的材料种类繁多,我们在教学中常常以纸作为构成材料,就像阿尔伯斯的学生在回忆老师当年言谈:"要让形式到达经济的效果,我们使用的材料首先是经济的。注意,往往是你做得越少,获得的越多。我们学习的结果应该是建设性的思维。好吗?现在,我想要你们拿起报纸……试试看,用它做点什么东西来,超出现在的水平。我们希望你们能够尊重这些材料,用任何合理的方法来利用它并要保持它固有的特性。如果你能不用工具……不用胶水,那就更好了。祝你们好运。"的确,纸的可塑性强、成形简便、物美价廉,在限定的条件下(一张小纸片、一块吹塑纸),我们通过对纸材加工方式的分析和结构方式的理解,运用切、撬、编、折、曲、拢等技巧,进行发散性的、巧妙的、合理的组合,创造出千姿百态、变化万千的纸材形式,进而筛选出符合我们要求的创造形式加以完善,赋予纸材以艺术生命。自然界乃至人工创造中提供的材料是无限丰富的,如何加工、组合正是立体构成需要探讨的。

第三,材料构成过程中所产生的各项问题——均衡、对称、对比、调和、分割、单位构成等,虽然在平面构成中进行过探讨,但在立体构成中仍有学习的必要,但学习的重点是有所选择的。

在与造型相关的要素中,"重力"是区别三维造型与二维造型的关键要素。在"结构"的问题中,立体造型必须具备能够承受地心引力的力学结构,如果是设置在户外的大型结构,还需承受地心引力以外的风力等其他力量影响,因此必须具备承受各种外力的结构和形态。尽管立体构成只作形式上的探讨,但重力作用下的结构及其支撑还是要基本满足的。这便是二维造型所没有的内容。

此外,在立体形态的领域里还有许多特有的问题,对其加以学习也是必要的,但是因课程所限,本教材就不一一赘述了。

## 六、立体构成的课题训练

### 1. 立体构成课题训练的划定

当今世界,技术以前所未有的速度推动生产力的发展,物质世界的进步必然带来精神层面的新的需求,在这个知识创新的时代,创造性思维是产生新产品的关键。在艺术设计领域中,基础

构成是创造性思维训练的根本，立体构成作为构成基础的重要组成部分，在现代设计中发挥着越来越重要的作用。作为平面构成的延续，立体构成主要围绕空间中的立体造型活动展开研究，旨在揭示立体造型的基本规律，引导学生掌握立体造型的方法和立体构成的思维形态。

综观前文，我们不难发现：立体构成与平面构成有区别，但本质上是一致的，立体形态的认识比平面形态复杂，但却建立在平面形态的理解的基础之上；立体构成与立体形态的创造本质上同一，却有历史的隔阂，在现代的意义上更趋一致。当我们有意把立体构成从立体形态的创造中分离出来的时候，立体构成的目标更多的不是对技术能力的学习，而是对思维能力的锻炼，立体构成不是对超越材料的空间形态和形式美感的探讨，而是更加推崇以材料为中心，与视觉要素、形式因素等的组合作用。其实，立体构成与平面构成的区别，主要是立体形态即材料参与组合构形（见图33~图38）。

有鉴于此，为了创造一个清晰的构成思路和比较完整的立体构成系统，特提出几个关键词：元素、材料、结构、形态、创造。结合教学的时间，把这几个关键词串联起来，分别置于不同的课题中，联系相关的学习内容，以重点突破的方式解决实践问题。课题的划分如下：课题一：半立体的构成——元素与材料；课题二：

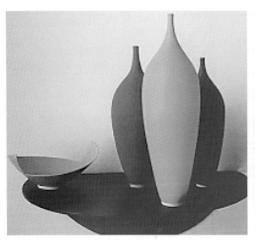
图33 埃尔萨·瑞迪：《一成不变的生活》，陶

图34 玛丽·罗蒙纳克：《飞行》，纸

图35 阿尔门：《乐器》，青铜

图36 国外雕塑

图37 卡洛·弗尔曼：《无题》

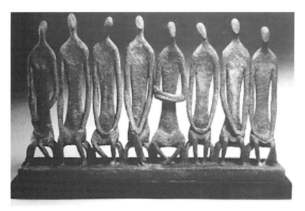

图38　多罗西·瑞尔斯特:《听众》,陶青铜

线材的立体构成——材料与结构；课题三：面材的立体构成——结构与形态；课题四：块材的立体构成——形态与创造。

**2. 立体构成单元学习的内容**

**（1）课题一**

本课题作为立体构成的初涉课题，是平面形态到立体形态创造的过渡，通过这部分的学习，能够较好地理解从二维到三维的转变，建立初步的立体意识和空间观念。由于材料参与构形，改变了平面构成中对元素组合关系的单独探讨，元素与材料成为立体构成不可回避的问题。本课题以元素与材料为重点，运用平面构成的方式创造图形，以对材料实施加工的方式完成最终的图形呈现。要知道，由于材料的加工及其结构的限制，平面构成创造的图形，一方面随着材料加工改造后的立体化，视觉特征也在发生改变；另一方面，并不是所有平面的图形通过加工都能实现半立体、立体的结构呈现。

**（2）课题二**

线材是以材料的形态特点来划分的，但与其他形态材料具有不同的造型特点。线材包容广泛，不同的线材具有不同加工方式，不同的加工方式必然对应着不同的结构方式，结构方式最终对造型构成影响，其中，裸露的结构直接表现为最终的造型。线材构形多以裸露结构的方式呈现，研究材料、加工及其结构，就是对构形负责。另外，由于线材选择范围广泛，可以自由选择，再依选择的线材特点进行加工改造，结构方式随之产生，新的立体形态自然形成。在这个过程中，既有选择材料的主动、加工方式的开拓，也有对结构方式的选择及其组合关系的创新等。本课题以材料与结构关系的探讨为重点，进一步分析材料的特点、加工方式的多种途径，在结构的尝试中完成线材的构形，加深对材料与结构的理解。

**（3）课题三**

面材的适用范围十分广泛，但加工方式相对复杂，本课题以相对简单、固定的结构，以及适宜课堂加工成形的面材展开对新形态的探讨。重点选择一些常见的结构方式和常见的如卡纸面材，通过对形态、空间、体感等的学习，突破结构限制产生出新的构形。结构与形态本是相互联系、互为表里的关系，结构的裸露直接呈现形态特征，结构的隐蔽也会导致形态特征的相应变化。要创造新的形态，就要不断地寻找各种结构的变化，寻找结构内部可变因素，探讨其发展变化的可能性。本课题以结构与形态关系的探讨为重点，通过实践体会相同结构方式下形态开发的可能性。

**（4）课题四**

块材是在线材和面材的课题之后的训练。材料的介入，使我们对构成元素组合关系的研究转向了对材料加工、结构和形态关系的探讨。构成的根本在于创造新的形态，对材料的加工、结构的探讨，其最终目标都是为了探讨形态。面对块材复杂的加工成形方式，我们当然需要加强对其加工、结构和成形的理解，但基于课堂时间和条件的局限，把本课题训练的重点放在理解形态和创造的关系上，更具有现实的意义。把创造空间形态理解列为重点，排除材料、工艺技术对造型的约束，展开对空间形态的创造性思维运用，以理想化的方式创造立体构成新形态。还应研究材料介入后的形态构成如何超越材料的束缚，有创建性地生产新形态。

# 课题一
## 半立体构成——元素与材料

平面构成到立体构成，是材料角色转变的过程。从材料仅仅作为视觉显现的辅助，到参与构成过程，认识过程和创造习惯都要作比较大的调整。

立体构成的材料加工、结构设计都将进入形态探讨的领域。当然，我们不可能一下子就进入立体构形阶段，而要有步骤地学习。本课题作为立体构成的初步训练，是平面形态到立体形态创造的过渡，力求较好地理解二维到三维的转变、三维的正确表达，建立初步的立体意识、空间观念。由于材料参与构形，改变了平面构成中元素组合关系的单独探讨，元素与材料必然成为立体构成首要问题。本课题以元素与材料为重点，运用平面构成的方式创造图形，以对材料实施加工的方式完成最终的图形呈现。要知道，由于材料的加工及其结构的限制，平面构成创造的图形，一方面随着材料加工改造后的立体化，视觉特征也在发生改变；另一方面，并不是所有平面的图形通过加工都能实现半立体、立体的结构呈现。

材料参与构成导致视觉发生改变，从而影响对形式的新探讨。理清这之间的关系，把握材料的创造动机和特点，启发立体构成创新，是本课题训练的重点。

相关内容：元素与要素、材料与工艺、实体化思考、形式美法则。

## 一、平面中想象立体形态

立体构成是平面构成的延续，这是基于它们组合关系上求取新质的考虑，虽然它们在构成的具体操作上是不同的，然而，从维度的变化来看，它们又似乎存在着某种联系。事实上，立体构成与平面构成之间是存在不可分割的联系的。

### （一）设计平面

万丈高楼平地起，平面是立体的根本。任何立体的空间形态都是建立在地面上的，地面即平面，它支撑起任何的立体和空间形态。没有平面就不可能有空间的意图与表现力，也不可能有韵律、体量和统一。平面又是人们空间活动的基础，没有平面，人在空间中将不知所措。平面是决定一切的因素，它具有一种预定的节奏感，使立体和空间在深度和广度上按照平面所预定的意图发展，把最简单的和最复杂的空间全部包含在同一法则之内。

设计一个平面就是明确和固定某些设想，或

由此产生某些想法并整理它们，使其能为人所认识、了解，能有现实传播的可能。所以，一个平面在某种程度上是一个集中思考的总结，是形式的浓缩，它包含着大量的想法和设计意图。

一个平面总是从内向外发展的，外部是内部结构的反映，不应把平面看作僵死的图形。一个简单立体形的平面，应考虑支撑点的主次分布，以形成各种动势。四周不一定全部封闭，亦不一定完全落地，当然要求得稳定。复杂立体和空间形的平面是以轴线的等级来布局的，当然也是意图的分类。因此，平面形要求向四面八方伸展，并取得平面上的均衡。

## （二）走出平面

### 1. 平面图形凸起形成立体

通常，这是创造半立体（又称浮雕）的方法，有深雕和浅雕之分，其构图形式与平面图形构成相同，强调视点移动中单位形的彼此呼应。故常采用重复、繁简互变、运动凝聚、凝固流动、阶梯渐变、等距排列、改变层次等技法。

深浮雕强调空间层次（通常分为三层），并用深度对比和形状对比来突出第一层。各层的转折弯曲要明显有力，若浮雕形态的起位轮廓小于外轮廓，或者在靠近底板部分增加往里转折的面和线，个别位置再加上镂空以构成较深的颜色，则会造成具有强烈立体感和脱离浮雕底板的视觉效果。

可尝试将平面构成中重复骨架的作品，通过纸的折叠做成半立体的构成，并将其放在侧光下，检查其造型效果。

### 2. 从平面中切割图形构成立体

通过对平面图形中部分线的切割、折叠、弯曲，使之与原平面脱离，进行新的空间组合，构成三维的立体形态（见图1-1～图1-5）。

这种立体有着极鲜明的特征：第一，它具有平面图形和立体造型双重意义；第二，该立体可以恢复为一个平面；第三，该立体具有平面上的负形和空间中的正形（脱离平面的形），

图1-1　张丹丹

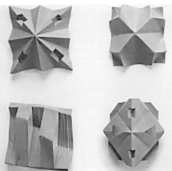

图1-2　李芷琪

图1-3　秦超

图1-4　许栩

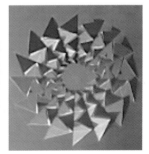

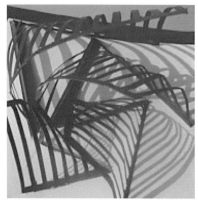
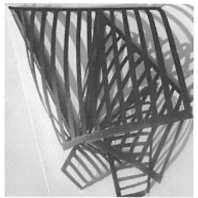
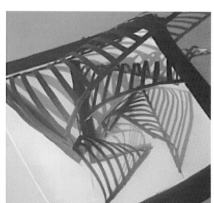

图1-5 许栩

形成相互呼应的组合关系。如果材料具有一定的厚度，则这一效果更加显著。

### （三）想象立体

所谓想象，指在意识中浮现的形象。想象是人类特有的一种知觉和心理过程。与被动地反映相反，想象是能动的个性进入现实知觉记忆和联想中演化而成的，是创造的前奏。想象练习的第一要求是数量，在短时间内能想象出很多的形象；第二要求是质的变化。

#### 1. 由平面影像想象立体

任何一个物体的投影和平面表象，都是一个平面区域，这个区域的造型和大小是根据该物体的特性以及它的各部分与其表面所处的位置关系决定的。一个投影的点，可以表示一个点，也可以表示一条垂直的线，或者两者皆有；一条投影的线，可以表示一条线，也可以表示一个垂直面，或者两者皆有；一个投影区域，可以表示一个面，也可以表示一个立体，或者两者皆有；一个封闭的投影面内有投影线，则必定表示一个三维空间的实体。于是，只要给出一个平面图形就可以想象出各种立体或空间形态来。这与深浮雕存在很大的差别，因为高度变化远远大于深浮雕，所以立面构图的不同对造型的影响很大。其表现形式丰富多样，既可以全部用"垂直面"的高低错落、虚实变化来构成，也可以全部用"水平面"（包括拱形面）的变化来构成；既可以用量块来作虚实组合，更可以综合创造。而且，每一类型中又有无穷的变化。

#### 2. 由一笔画想象立体

所谓一笔画，就是笔不离开纸面一气画成的图形。这里，指将其所表示的"良好形"想象为立体。所谓"良好形"，指同一刺激显示的各种可能状态中的最有意义的图形。其具体条件有封闭、连续、对称等。这虽然也是由平面形发展为立体形，但并非仅受外形的启发，而是潜藏着对于形状内部力的运动变化的理解。因此，完全可以将一笔画设想为动线，从而构成为空间形态。

## 二、从平面到立体的创造

任何复杂的立体形态都是由基本的造型要素构成的，而基本的造型要素在没有构成之前都是近乎平面的，它们只有通过一定造型手段方能形成立体形态。本节主要从平面加工引导到立体加工，使大家进一步了解立体和立体构成的过程。

### （一）可恢复为平面的立体

严格意义上说，平面只有横向扩展的范围，而不存在纵深扩展的范围，但在现实生活中，人

们已不太强调这一点了。一张纸的存在和存在于纸上的画面，我们都称之为平面，只是两者之间有着本质上的差别。存在于纸上的画面是一个不真实的空间形态，即是虚拟的视觉空间，它的存在依赖于人们对立体形态和立体空间的经验感受，根本没有实际意义上的深度，也不存在真实的质与量。而一张纸的存在，由于它的单薄以至于人们忽视了它的厚度，感受的只是平面，然而它的存在却是有厚度的，有真实的质和量，也正因如此，立体形态和空间的塑造才有了可能性。

视觉上的立体给了人们广阔的想象空间，使人们不仅有纵深的空间想象，还可以形成旋转的、多面性的想象与思考。真实平面的立体造型就是将这种想象具体化的过程。然而，这个过程仅靠想象是无法完成的，它更多的是对形态生成科学性、经验性的思考和规划，以及对材料和加工工艺的把握（见图1-6~图1-10）。

#### 1. 平面弯曲、折变后形成的立体

弯曲和折变是平面成为立体的最常用和最基本的方法。它通过弯曲和折变的方向、弧度、角度以及比例等来决定立体的形状和特点。

弯曲和折变在视觉上使平面的范围缩小，增加了纵向的空间概念，但实际上物体的量并未发生改变。不过由于经过了弯曲和折变，物体原来的特点发生了某些改变，如强度的变化、形态的变化、体积的变化等。

#### 2. 平面中切割出来的立体

切割使平面到立体有了更大的空间，它打破了平面的整体性和单调性，形成了从整体到局部的多样性变化。

### （二）半立体的构成

半立体是相对于立体和平面而言的。半立体依附于平面，并能在平面上形成凸凹以增

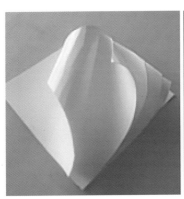

图1-6 郑小岚

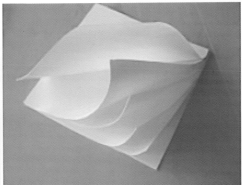

图1-7 郑数利

图1-8 王莹

图1-9 王阳

图1-10 汪锋

强体积感，我们通常所说的浮雕就是典型的半立体形式。半立体有深有浅，就像浮雕有高浮雕与浅浮雕之分一样，高浮雕体积感强。半立体形态的最佳视角是正面，而上下、左右的可视性不强，因此，半立体没有围合感（见图1-11）。

立体造型可分为一体式与组合式两种：一体式是将一种材料通过切割、折变、敲打、挤压、雕刻或腐蚀等方式加工成形；组合式则是多种材料在平面上的综合运用，这种造型方式为现代造型所常用，如镶嵌的壁画浮雕等。

半立体在造形过程中，因其平面性较强，大都采用了平面构成的形式、原理和法则，只不过半立体在塑造的同时还需要考虑光、色、阴影对形态产生的影响，以及材料的合理运用等方面的问题。半立体形态在视觉上往往能够形成触觉经验上的心理感受。树皮、石头等自然物上的肌理具备了半立体所具有的各种特性，只不过由于它的细微，人们往往忽略其体积的存在，而感受到的只是表面。

## （三）立体造型

立体是由三度空间组成的，相对半立体和平面而言，立体形态的可视角度是多方位的（见图1-12）。随着角度的移动，立体形态的轮廓发生变化，人们的心理感受也就发生变化。立体造型与空间之间是充分融合的，例如一辆公共汽车，我们从外部感受到的是其形状和体积的大小，而当我们走进车内，除了感受到布局和形状之外，更多的是感受到其空间和容量，因而立体是有实体与虚体之分的。

立体造型与平面造型之间有着本质的区别。平面造型只注重表面的处理，立体造型更重视结构的处理，前者属于平面范围的图形化经营，后者则属于实物空间位置上的规划与安排。因而立体造型相对于平面造型有着更强的材料性、工艺性和程序性。

立体造型的创造，一种是客观再现，另一

**图1-11 古埃及人物浮雕**

**图1-12 日本现代人体圆雕**

图 1-13　国外雕塑　　　　图 1-14　国外雕塑　　　　图 1-15　国外雕塑

种是主观再现。客观再现依赖于客观物体的存在，强调造型的准确性；主观再现的内容虽也来源于生活，但在表现中却带有强烈的个人思想，往往模糊和淡化具体的物象，显示出意象或抽象的表现状态（见图 1-13~图 1-15）。立体构成中更多的还是主观再现，人们通过对客观物体的印象将感觉经验物化，这一物化是再次物化的过程，是对形态高度概括的过程，也是理智与情感共同起作用的过程。要想准确地表达立体形态，只靠一个视角是难以达到的，因此制图学上一般运用投影的原理，形成三维视图进行表达。

立体造型根据材料的不同，其制作手段也多种多样。最常用的是切割、雕刻等手法，也可以通过基本形态的繁殖、组合，使立体形态更加丰富。

## 三、相关内容

### （一）元素与要素

构成元素主要包括：概念元素、视觉元素、关系元素。其中点、线、面、体等称为概念元素，形状、大小、肌理、色彩等称为视觉元素，方向、位置等称为关系元素。

但实际的理解要比以上所述复杂一些。所谓元素是指构成和影响构成的基本单元，如果不考虑构成的部分与部分间关系的存在，仅将构成设计的成分加以分解，直至不能分解为止，这些不能再分解的基本单元就可以称为"元素"。与构成中一般所说的点、线、面、体、肌理、色彩等元素相对应。

美国设计教育家舍尔·伯林纳德（S. Brainard）指出："我们理解并能够意识到汽车、衣服以及家居装修中新颖的设计，要看看你周围。构成这些设计的成分存在于我们认识的几乎每一样东西中，无论它是人工造就还是天然而成。这些成分我们称之为元素：线条、形态、肌理、明度、色彩，都存在于一个空间之中。"其实，它们并不是同一层面的规律。点、线、面、体、肌理、色彩是构成的元素，也就是将构成设计的成分分解后找到的最简单的成分，已经不能再分解。就像字母，可以拼写词语。空间、形态、线条、肌理、明度、色彩则是不彻底的分解，有的很简单、有的较复杂，虽然它们的确存在于各种构成之中，但有的还可以分解，形态就是如此，所以像形态这样包含若干元素的构成成分，我们一般称为"要素"。它就像词

汇，可以用来造句。显然，形态是立体构成的造形要素。

### （二）材料与工艺

立体构成是以材料参与构形为本质特征而区别于平面构成的。立体形态的创造必须通过材料加工来实现。理论上说，世界上的所有材料都可以用来进行立体构成，但教学中对材料有所选择是必要的（见图1-16~图1-20）。

#### 1. 技术、工具、设备简单，易于加工

由于立体构成是立体形态的创造过程而非工艺实习过程，只是这个创造过程必然要与材料及其制作工艺发生联系，所以，选择那些不需要特殊技术和复杂的工具设备及容易加工的材料，可以在有限的课程时间里提高造型效率。

#### 2. 来源充足，价格便宜

虽然立体构成不着眼于技术训练，却又期望着技术上的开拓和发现来创造新的立体形态。为此，能够随意地"挥霍"材料，以获取偶然效果是有必要的。这就要求材料的来源充足、价格便宜，从而获得足够的量。

#### 3. 了解材料加工方法

要达到立体形态的新创造，全方位地发掘和开拓是必要的，构成练习中强调采用打破常规的方法对待材料，就是其中的一项开拓。对材料的一般加工方法，应作事先了解，这样在处理时利于互相传鉴和开拓。

构成的成形与实际生产相比较只具有模拟的性质，所以仅追求真实的工艺效果，具体操作则主要以手工艺方式进行。所以，立体构成不应该也不能够取代材料和工艺课程。

立体构成的实践要求把视觉的形态要素物化成材料，要求把视觉的运动物化为组合形式。因此，特将材料按照形状划分为三类——块材、线材、面材，以便与点、线、面相对应，同时也便于把握与材料对应的心理特性。

图1-16　汉斯·安特：《装饰件》，18K金

 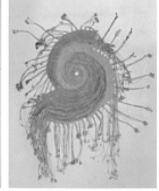

图1-17　扬·沃斯：《纸艺四号》，综合材料　　图1-18　盖依·豪杜艾恩：《巴达克的鹦鹉螺》，花色纸

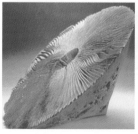 

图1-19　马克·列斯尔德：《紫色的圆锥体》，陶　　图1-20　欧文·泰伯：《晓》，陶

（1）材料形状

① 块材：石膏、油泥、陶土、木树、板等；

② 线材：金属管、金属线、火柴、樟木条、尼龙丝等；

③ 面材：纸、金属板、塑料板、皮革、布、有机玻璃等。

（2）与材料对应的形状心理特性

① 块材：空间闭锁的块是稳定的，具有重量感和充实感（相当于"肉"）；

② 线材：轻快、紧张，具有空间感（相当于"骨格"）；

③ 面材：表面是扩展的，有充实感。侧面是轻快的，有紧张感（相当于"皮"）。

（3）根据不同材料的加工情况，可以将成形方法分为两大类

① 基础成形法，包括弯曲和冲压、切削、塑造；

② 组合成形法，将材料的连接点称为"节点"，材料通过节点联结成形。节点的构造有三种：滑节点、铰节点和刚节点。滑节点靠自重和摩擦相互连接，可以在水平方向滑动或滚动；铰节点像铰链一样可以绕节点改变方向但不能移动；刚节点完全固定。

### （三）实体化思考

平面构成在二维平面上就完成了构成表现，但立体构成必须在三维里进一步塑造立体形态，这就意味着必须考虑材料的结构，否则是不能成立的。实现意象表达的最简体材料是可塑性材料，它可以避免复杂的结构问题（见图 1-21、图 1-22）。

#### 1. 线材自由表现

线的起动可分别表现为运动的趋向或动势、起动的速度或动率、起动的力量或动力，三者相互联系创造出一定的艺术风格："其力内蕴，可见古雅；其力外露，则近奇倔；其力似不足实有未尽，多属生拙；其力一发而不可收，则为纵姿。"立体形态的创造也同于此理。

#### 2. 面材自由表现

面是线的横向延展，表示三向度的复杂运动（剪形、折叠、弯曲、延展）；其不限于一个连续面，可以是多个面的连续运动。不过，无论如何都应注意运动与意象的关系，例如限定界面的具象造型，剪形面的组合造型。充分利用面与视线的垂直和水平变化、凹量和凸量的变化，以便最大限度地发挥纸面的作用，来创造一个生动的立体形象。

#### 3. 块材的自由表现

这是多向度更为复杂的力象表现。大凡遇到复杂运动，均应找到各种内力的综合力象。它既可以表现为单一的整体，又可以是多数形体的组合。作为接触的组合（复杂的单体），以空间动势为主。作为分离组合，以空隙关系为主。

无论哪一种，均应注意虚与实、疏与密的变化，才能构成有机体的动态，创造出特殊的意境。

### （四）形式美法则

美既指事物的内容，又指事物的表现形式。人们鉴赏一件构成作品的时候，往往习惯以它给人的"美感"来评定。"美"在立体构成中作为一种实体的、感性的存在，具有特殊规律性，是内容和形式的统一体。在这个统一体中，美的内容处处表现于具体的形式之中，在这里称它为"形式美"。它的基本内容如下。

#### 1. 统一与变化

统一与变化是艺术造型中应用最多、最基本的形式规律。完美的造型必须具有统一性，统一可以增强造型的条理及和谐的美感，特别是对立体构成而言：失去了"统一"，构成会像一堆废物，杂乱无章地堆积在那儿；但只有统一而无变化，又会造成单调、呆板、无情趣的效果。因此须在统一中加以变化，以求得生动的美感，

图 1-21 渡边诚一：《瀑布》，铸铜

图 1-22 托利·瑞塞勒：《器皿》，不锈钢

或者说："统一"就是要统一那些过分变化的混乱；"变化"就是要变化那些过分统一的呆板。

### 2. 对称与平衡

对称，也叫作均齐。最常见的对称形式有左右对称（上下对称）和放射对称。左右对称又称线对称，即以中心线为对称轴，线的两边形象完全一样。放射对称的形式有一个中心点，所有的开枝都从点的中央向一定的发射角排列，它有较强的向心力。盛开的花心、雨伞、风车等，都属放射对称物体。对称的造型具有安静、庄严的美，在视觉上很容易判断和认识，记忆率也高。

平衡与对称不同，它不是从物理的条件出发，而是指在视觉上达到一种力的平衡状态，虽然形体的组合并不是对称的，但却能给人以均衡、稳定的心理感受。或者说，此处的平衡是指形体各部分的体积使人在心理上感到其相互间达到稳定的分量关系。

对称与平衡的区别是：平衡较对称更显得活泼、多变化，对称较平衡则更显得肃穆、端庄（见图1-23、图1-24）。

### 3. 对比与调和

对比强调表现各种不同形体之间彼此不同性质的对照，是充分表现形体间相异性的一种方法。它的主要作用在于使造型产生生动活泼或亢奋的效果，对人的感观刺激较强。对比的形式在立体构成中的表现，例如"大、小形体在一起会产生对比，大显得更大、小显得更小；方、圆形体组织在一起，会充分地显示直线体的端庄和曲线体的丰满、生机勃勃；曲面体与直线体在一起，直线体显得更加纤细、尖锐而敏捷，曲面体则更显膨胀、柔和而稳重；垂直的立体与水平的立体放在一处会显得高的更高、矮的更矮。又如自然形体与人造形体的对比（见图1-25）；粗壮的与纤细的形体的对比；黑色块体与白色块体的对比，等等。无疑，对比的内容与形式是十分丰富的。

如果重点考虑空间与时间的影响，对比的形式还有如下三种状况。

（1）并置对比

并置对比所占的空间较小，即相互呈对比状态的形体较集中放置，使人的视域中心易于包容。这样的对比效果较强烈，容易引起人们的兴趣，常常成为造型的焦点所在和趣味中心（见图1-26）。

（2）间隔对比

间隔对比是一种较调和的对比形式，指将相互呈对比关系的形体之间隔开一定的距离，

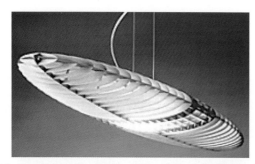

图1-23 阿尔伯托·梅德、保罗·瑞赞：《蒂塔尼娅灯》

（a）　　　　　（b）

图1-24 日本设计师，《悬吊》

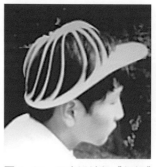 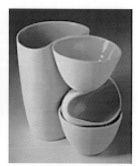

图1-25 日本设计师,《纸帽》　图1-26 温尼·玛斯：《器皿》

这种形式一般不易产生构成焦点。运用得当，易创造良好的装饰效果，并起到平衡的作用（见图1-27）。

（3）持续对比

持续对比包含了先后秩序的时间因素，为了使对比形成更强烈的印象。例如在构成作品展览会上，你刚欣赏过了一件用树根材料制作的作品，紧接着又观赏另一件用金属材料制作的作品，那么前者所具有的天成妙趣、自然原始美与后者的经机械加工、电镀饰面，有现代感的美会带给你鲜明的对比感，从而留下深刻的印象。这就是持续对比因素所起的作用（见图1-28、图1-29）。

"调和"从字面上讲是与"对比"相对立的，但在此处，对比与调和却是要相提并论的。因为对比的形式如果运用不当，将会产生多中心和杂乱无章的效果，所以在运用对比的同时，必须时刻注意到调和，使构成的诸形体配合恰当、和谐。

欲达到既对比又调和的整体完美效果，可从几个方面入手：注意诸形体放置的秩序性，各部分形体之间恰当的比例，形体间的类似程度等。

**4. 节奏与韵律**

节奏是音乐中交替出现的有规律的强弱、长短的现象。人们也用它来比喻均匀的、有规律的工作进程。在造型艺术中强调节奏感会使构成的形式富于机械的美和强力的美。富于节奏感的形象在我们周围是处处可见的。富于节奏感的现象更是多见，如一下接一下的抡锤劳作、舞蹈中连续反复的动作，等等。由此可见，同一单位的形象或同一种动作规律的重复能产生节奏感。

如果在构成中大量地一味运用"节奏"形式，没有变化，不加入其他的组合方式，定会产生单调、乏味感。所以往往需要再加入韵律的因素，才会更完美（见图1-30）。

韵律，是使形式富有律动感的变化美。就像谱一首曲，只确定它为四分之三拍节还远远不够，作曲的功夫要大大用在使它具有间阶的高低起伏、转折缓急的韵律变化上，才能谱成一首好曲。因此，可以说节奏是韵律形式的单纯化，韵律是节奏形式的丰富化。或者说，节奏是机械而冷静的，韵律则是富于感情的。而它们在构成活动中的主要作用是使造型形式富于情趣和具有抒情的意境（见图1-31、图1-32）。

韵律的形式按其造型表达的情感，可分为

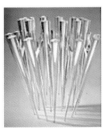  

图1-27 斯图尔特·德尔文:《烛台》　图1-28 日本雕塑　图1-29 关根伸夫:《空相》

图1-30 纸材的挤压后的造形

图 1-31　悬吊造型

图 1-32　弗兰克·盖里：古根海姆博物馆，1997，毕尔巴鄂

许多种，有静态的韵律、激动的韵律、含蓄的韵律、雄壮的韵律、单纯的韵律、复杂的韵律，等等。

**课题训练：**

1. 在对纸材或其他材料进行研究、理解的基础上，找到尽可能多的加工方法，选择其中具有课堂操作性的快速完成材料肌理创作（见图 1-33、图 1-34）。

2. 选择一种常见材料，展开对材料加工方式的分析，并采用非常规加工方式创造半立体，要求造型完整、有所创新（见图 1-35~图 1-40）。

3. 以平面构成在纸平面上构形，再通过对纸的切割、弯曲和折变，形成半立体造型。要求加工合理、具有形式美感（见图 1-41~图 1-79）。

**训练要求：**

1. 所有练习均在 12cm×12cm 的卡纸进行，作业量为 6~8 个；

2. 为了体现作业完成过程，课堂上需提交作业量 4~5 倍的半立体造型供筛选；

3. 对完成的作业经过认真筛选，完善加工，具有创造意识；提交时须整齐排列在 4 开卡纸上。

**训练提示：**

1. 演绎法：先有系统构思，再制作形态。在半立体的创造实践中，要利用切缝将纸折叠成半立体或立体形态（见图 1-80~图 1-85）。

（1）分析造型要素：利用切割、折叠造型，就平面来说即线构成。线的要素可分为直线、曲线、弧线等；方位限定可以中间切缝为界，分为上部、下部、上下贯通、角部等；虚实凹凸可分为同形同向、同形异向、异形同向、异形异向；数量可一条、二条、三条……

（2）将分析得到的要素作排列组合，这样可创造出无穷尽的形态。具体制作时还有些技巧问题：

① 所有折缝都要用刀划过，以不断裂为原则。划痕越深越便于折叠。纸厚时，有划痕的面与折叠方向相反；

② 平面只有收缩才能呈现立体状，这就要求折缝间不能相互矛盾，否则，将出现不应有的褶皱；

③ 中间切缝是给定的造型条件，要充分利用。所谓利用切缝，即指没有该切缝就不能成立的形态。

2. 归纳法：开始时随意制作，当达到一定数量或者绞尽脑汁再也想不出新造型方案时，就对已作出的形体进行分类排队（相当于演绎法开始的排列组合），在分类排队中自然会产生新的造型方案。

两种方法达到同一目的，就是造型的系统构思，它可以创造一个形态的系列。作构成练习时，完全没有必要去思考"用途"，以免给创造构思带来局限。现实中的设计活动一般采取"功能决定形态"的思考路线，而构成练习必须采取与其截然相反的思考路线（即先创造形态，而后再研究该形态能完成什么功能作用），这样才能给造型设计带来突破性的变化，这已为创造学的研究所证实。

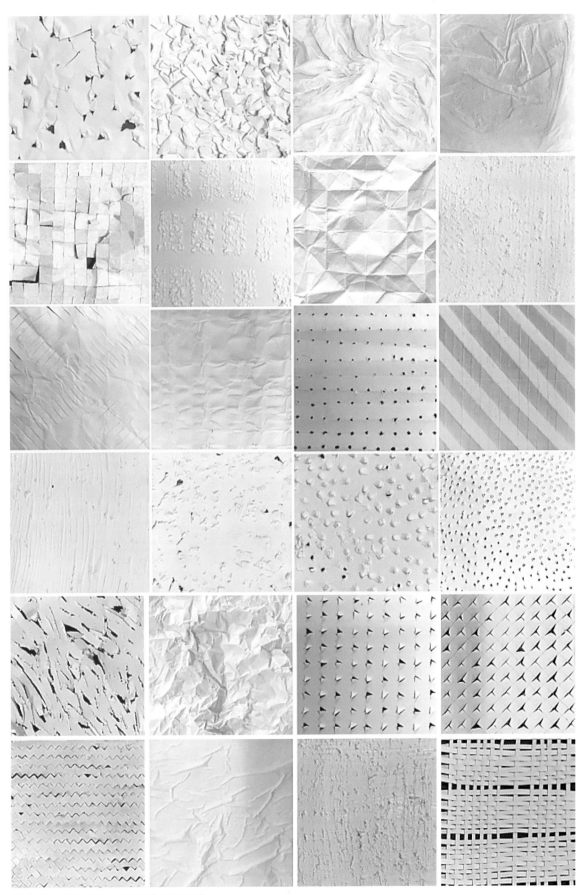

图1-33 学生作业 纸材的加工及肌理

图 1-34　学生作业　纸材的加工及肌理

图 1-35　曹邓辉　材料的加工及肌理

图 1-36　康迪　材料的加工及肌理

图 1-37　郝景山　材料的加工及肌理

图 1-38　李旭　材料的加工及肌理

图 1-39　龚丽　材料的加工及肌理

图 1-40　刘阳梅　材料的加工及肌理

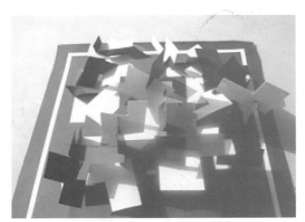

图 1-41　王阳　平面构成与半立体

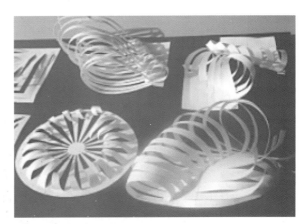

图 1-42　梁小雪　平面构成与半立体

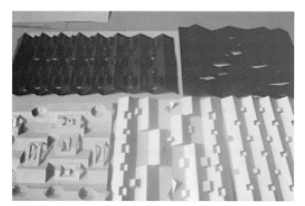

图 1-43 冉月明 平面构成与半立体

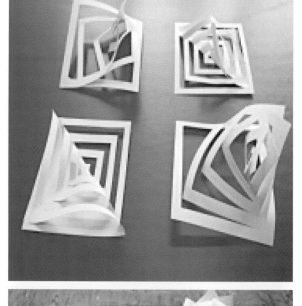

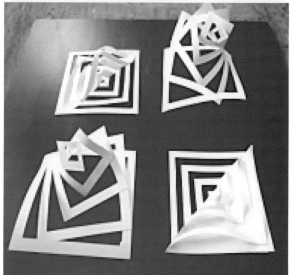

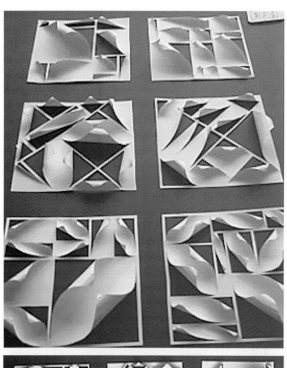

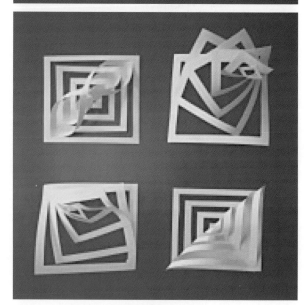

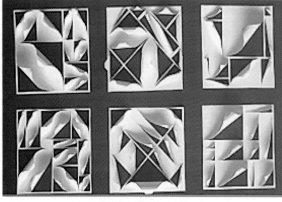

图 1-44 孙慧慧 平面构成与半立体

图 1-45 张汲翔 平面构成与半立体

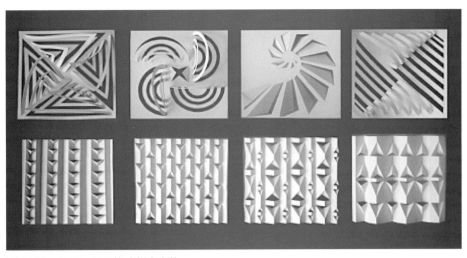

图 1-46　孙丽　平面构成与半立体

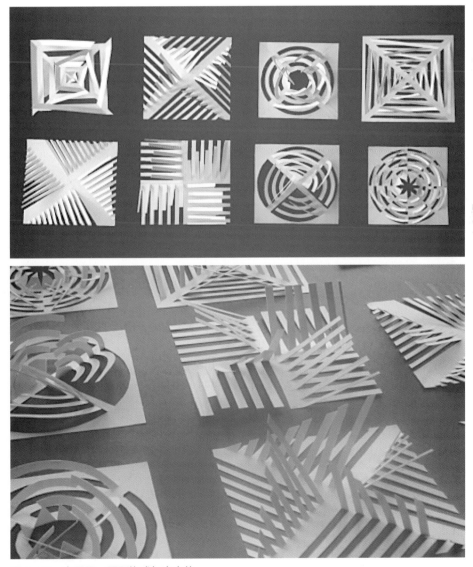

图 1-47　袁国平　平面构成与半立体

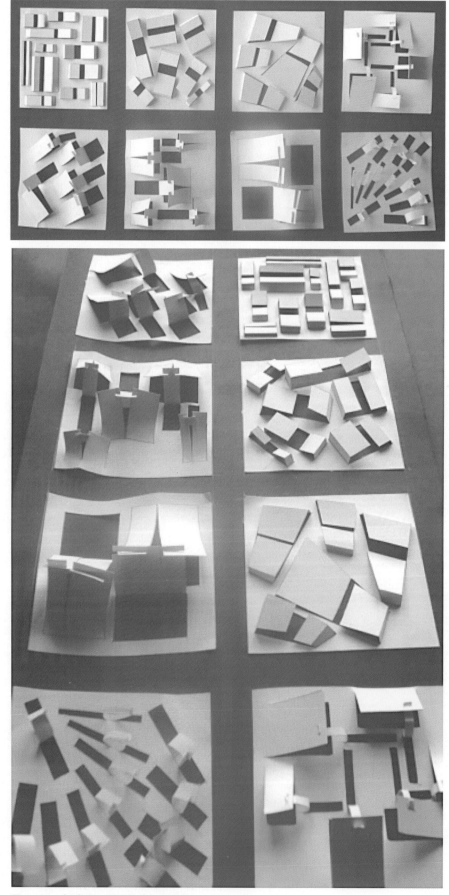

图1-48 赵欢欢 平面构成与半立体

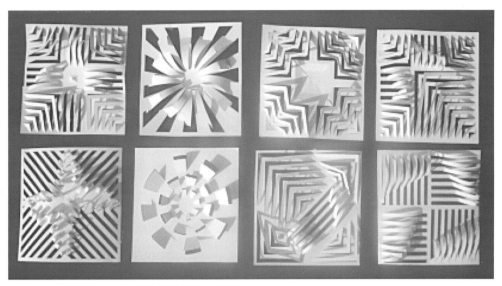

图 1-49　胡雪静　平面构成与半立体

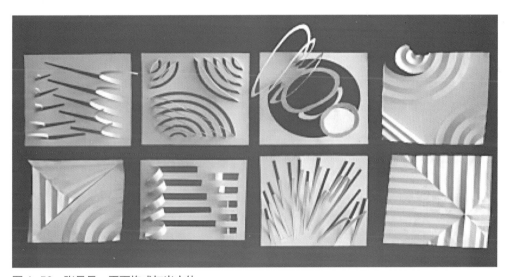

图 1-50　张丹丹　平面构成与半立体

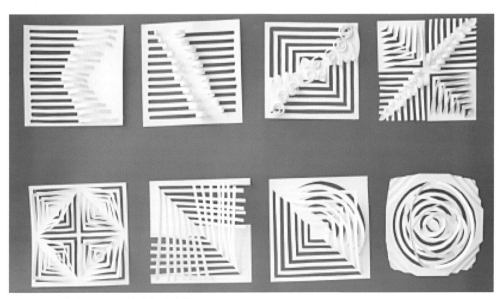

图 1-51　李冰月　平面构成与半立体

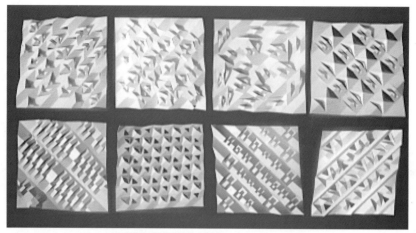

图 1-52　胡雪静　平面构成与半立体

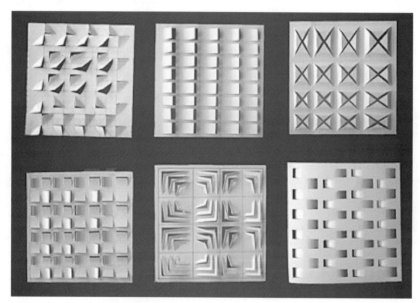

图 1-53　诸赟　平面构成与半立体

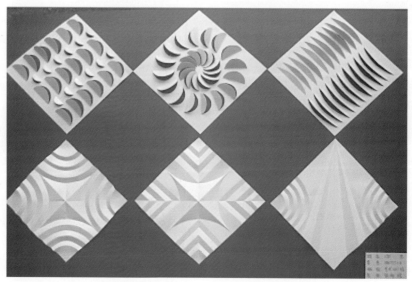

图 1-54　汤思　平面构成与半立体

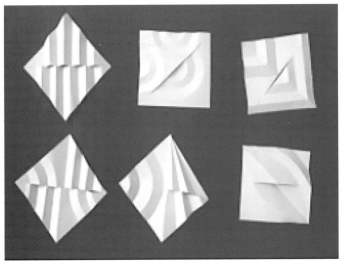

图 1-55 张曙 平面构成与半立体

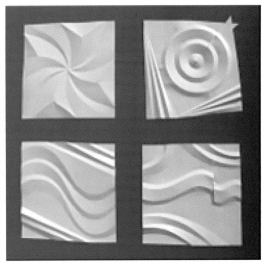

图 1-56 郭茹 平面构成与半立体

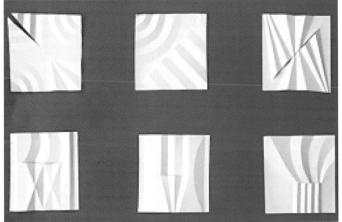

图 1-57 胡琳 平面构成与半立体

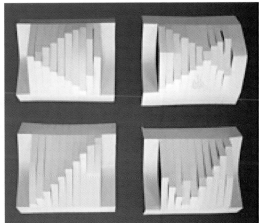

图 1-58 谌攀宇 平面构成与半立体

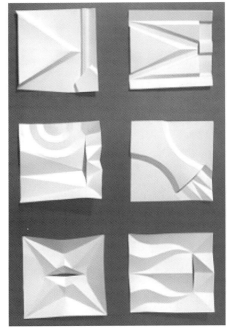

图 1-59 胡增 平面构成与半立体

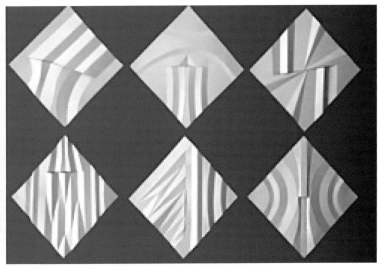

图 1-60 王兰芳 平面构成与半立体

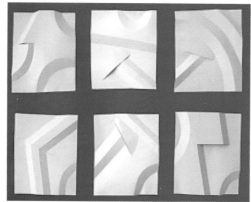

图 1-61　何凡　平面构成与半立体

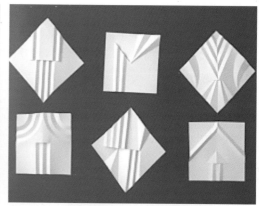

图 1-62　曹燕　平面构成与半立体

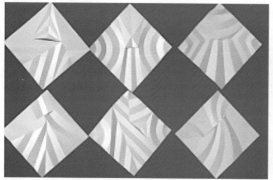

图 1-63　王如英　平面构成与半立体

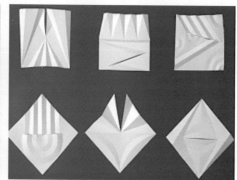

图 1-64　俞恩　平面构成与半立体

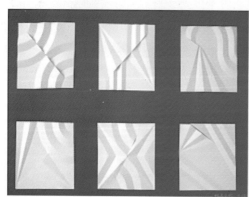

图 1-65　胡蝶　平面构成与半立体

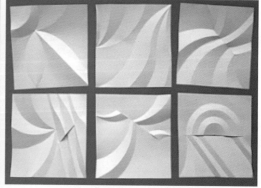

图 1-66　周玲燕　材料加工与半立体

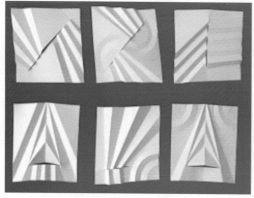

图 1-67　鲁玲玲　平面构成与半立体

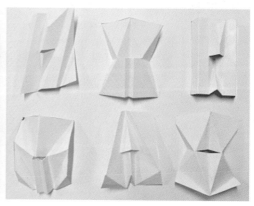

图 1-68　范雯倩　平面构成与半立体

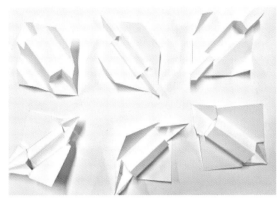

图 1-69　邱慧杰　材料加工与半立体

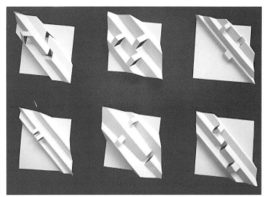

图 1-70　张昊雯　材料加工与半立体

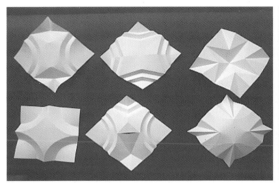

图 1-71　王龄萱　材料加工与半立体

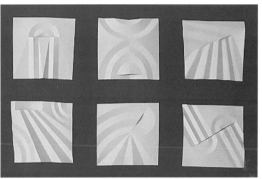

图 1-72　喻芳　材料加工与半立体

图 1-73　吴黎飞　材料加工与半立体

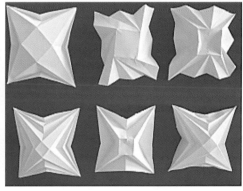

图 1-74　孟得信　材料加工与半立体

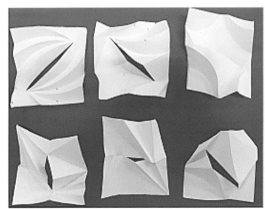

图 1-75　吴海芳　材料加工与半立体

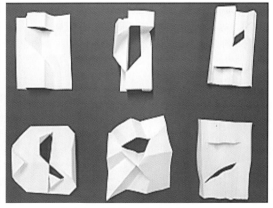

图 1-76　陈鸿涛　材料加工与半立体

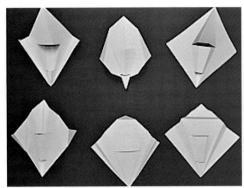
图 1-77 张瑞颖 材料加工与半立体

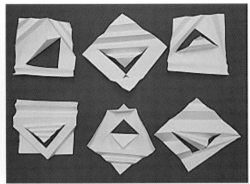
图 1-78 李梦桐 材料加工与半立体

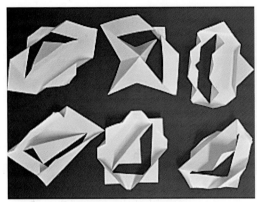
图 1-79 李志华 材料加工与半立体

图 1-80 徐嘉辉 材料加工与半立体

图 1-81 折叠口形造型

图 1-82 折叠拆开造型

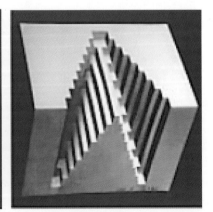
图 1-83 折叠拆开造型

图 1-84 秦超 材料加工与半立体

图 1-85 蔡子磊 材料加工与半立体

# 课题二
# 线材的立体构成——材料与结构

线材是易于获得，而且加工方便的一种材料。除了有些需要使用普通工具外，大多是可以通过手工来完成的。因此，选择线材来探讨形态构成，就课堂而言，具有特殊的意义。

线材是以材料的形态特点来划分的，线材包容广泛，不同的线材就有不同的加工方式，不同的加工方式必然对应着不同的结构，结构最终影响造型构成。裸露的结构直接表现为最终的造型。线材构形多以裸露结构的方式呈现，研究材料、加工及其结构，就是对构形负责。另外，由于线材选择范围广泛，可以自由选择，再依选择的线材特点进行加工改造，结构随之产生，新的立体形态自然形成。在这个过程中，既有选择材料的主动、加工方式的开拓，也有对结构的选择及其组合关系的创新等。本课题以材料与结构关系的探讨为重点，进一步分析材料的特点、加工方式的多种途径，在结构的尝试中完成线材的构形，加深对材料与结构的理解。

本课题除了材料的自由选择，材料构形的开发性也是一大特点，因而，材料在加工构形过程中，结构不应该只停留在常见的范围，而是要以材料加工探讨为重点，不断拓宽材料结构的新形式和表现力。这正是材料与结构关系探讨需要达到的目标。

相关内容：线材、意象、构成逻辑、结构方式。

## 一、线材的有关特点

线材以细长为特征。在立体构成中，不同的线材具有不同的特性，其加工造型的手段和产生的心理感受也不同，因而对于线材的种类及造型特点的了解非常重要。

### （一）线材的种类

线材的种类很多，从材料上可分为金属性线材和非金属性线材。在这里，我们主要从线材的性能和造型特点上来加以分类和说明，可将线材分为硬质线材和软质线材。

#### 1. 硬质线材

硬性：这类材料不易加工，如金属棒、玻璃等。

弹性：可塑性较强，能在力的作用下弯曲，如竹片、钢丝、塑料等。

可塑性：质地较轻、易于加工，如木条、膏线条、塑料等。

#### 2. 软质线材

可塑性（半硬）：通过外力作用容易加工成

形，如铁丝、铜丝、塑料等。

不可塑（软性）：质地细软，独立造型能力差，需借助硬质材料方可完成造型，如棉、麻、化纤、软塑料管等。

### （二）线材造型的特点

线具有长度和方向伸展的特点。由于线的单薄，在空间中缺少力的表现，视觉冲击力弱。然而，线是造型的一部分，线的灵巧、变化常使立体的形态具备婉转与流动的美感。

粗而硬的线材直立性和可视性较强，在空间中具有一定的表现力，通过支点就可完成造型；细而软的线材只能通过框架、轴心进行造型活动，但这辅助形状将最终决定造型的美感和特色。

线材造型一般依靠群组的力量，通过角度、方向、长短、粗细的变化产生丰富的形式美感。线材构成一般是通过线的排列来造型的。线结合得越紧密，就越有面的感觉；线的排列疏松，就会产生半透明的效果。通过线的空隙可以观察到不同层次的线群，这是线材表现所特有的特点（见图2-1~图2-3）。

### （三）线材的感受

线的特点和情感性格主要表现在其长度上，而其长度又是通过点的伸展来决定的。总地说来，线材具有速度、伸展、明快的个性。用线材做成的立体造型由于拉力、张力和弹力的作用，会使形态形成紧张的气氛（见图2-4~图2-11）。

线材在形态上可分为直线、曲线和自由线三种形式。

直线具有刚健、硬朗、质朴、俊锐、明快和男性的气质。直线在组合上，由于方向不同，形成的立体形态给人的感受也不同。通常垂直方向组合的线群容易使人产生刚健挺拔、庄严

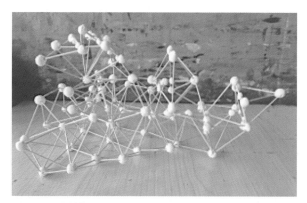

图2-1　张兰洵

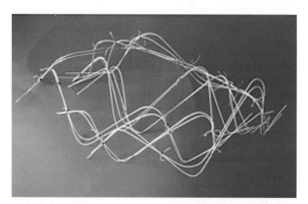

图2-2　杜文丽

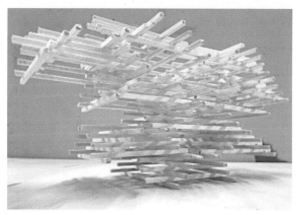

图2-3　陈鸿涛

肃穆的感觉，水平线群就显得开阔、平实、伸展和安宁，倾斜线群的组合形态则充满着动感和速度感。

曲线与直线相比动感较强，飘逸洒脱是其性格。曲线的组合往往给人以节奏和韵律感。

自由线具有散乱无条理，浪漫自然，情绪化的特点。

另外，线的粗细和形状使人产生的心理感觉也是不同的。

   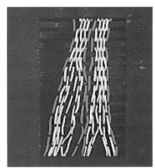

图 2-4　张丽霞　　图 2-5　潘懿宁　　图 2-6　梅数植　　图 2-7　姜真真

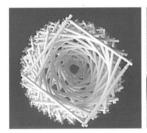 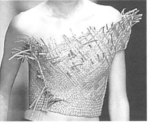 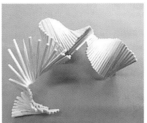 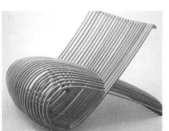

图 2-8　刘小磊　　图 2-9　外国现代时装设计　　图 2-10　练彤曦　　图 2-11　国外现代家具设计

## 二、线材的基本结构方式

### （一）框架构造

将硬质线材直交的接缝做得非常结实，固着成一体的钢节构造体，称为框架构造。可作自由表现，但一个地方受力会给其他各个地方以微妙的影响。而且，这个力所施加的程度也因场所不同而不同，所以要充分研究有关材料的粗细、长度、方向等相互关系。不是靠计算而应通过创作者的直观和实验来弄明白，通常与制造平衡的形态一样作感觉上的处理。具体手法是变化曲面，即创造各种截面柱，在满足力传递的同时，又表达出各种动态和精神状态。按照客观上的均衡和结构方面的考虑，大小截面的过渡常以直线连接数面的相应点来完成，如在柱型的基础上有平面框架、立体框架和连续框架（见图 2-12）。

### （二）垒积构造

与框架构造不同，节点是松动的滑节，横向一受力就移动滑落，可是却能承受从上面来的强大压力，而且受到外力时材料不会损坏（见图 2-13）。铁轨的膨胀缝就是垒积构造的活用。

#### 1. 棒的积木

像山民将木柴架空阴干的办法一样把棒垒积起来。这种构成所遇到的特殊问题是材料间的摩擦力和重心位置。支撑部件对于地面的倾斜角如果过大，就要引起滑动而成为不安定结构。

#### 2. 卡别组合

不用胶和钉，只靠摩擦进行构成时，相互卡紧的组合是有效的。当然，这就需要线材有一定的韧性，以便集线材的弯曲而增大摩擦力，使结构更加牢固。用这些基本形做单位，通过上下左右方向的发展（上下的垒积和左右的连续），在产生固有的节奏感的同时，又创造出变

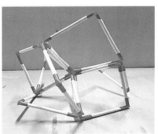 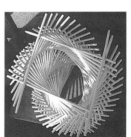

图 2-12　范雯倩　　图 2-13　胡赛赛

化的空间趣味来。最后，如果在上述组合的基础上适当地增加些停滑结构凹槽和暗榫就可以创造垒造的新面貌。

### （三）网架构造

组合细长材料制成的构造物，既轻又大，但需要注意下列要点。

第一，要弄清每一根材料受着怎样的力，轴向受压而不产生弯曲的关键是粗度（严格说是粗度与长度的比例），并应全面考虑截面的形状（如柜架构造）；

第二，细长材料受到与轴向垂直的作用力时很容易变形，所以着力点最好是材料的结合部，这样将变成压力沿轴向传递而不使材料弯曲；

第三，将全部节点做成铰节，由于其不能传递材料之间的压力和拉力，所以无论哪里都不传递弯曲力；

第四，材料自身虽不弯曲，但有倒塌变形的可能，故应把材料结合成三角形。

将不具有弯曲性的细长线材全部用铰节点组合成三角形构造，就称为网架，制作一个不变形的立体，最少需用六根线材，基本形是顶点相连接的正四面体框架。通过改变其中一根在节点的位置就可以产生许多的变化。以这种基本形为基础向四周围连续发展，部件长度为一种或两三种，就可以创造出各种形象来。根据形体与地面接触的状况，造型可分为两大类：固端造型和铰端造型。固端造型是网架与地面接触部为固定几何形面，铰端造型即网架与地面接触部为铰节的点或线。一般，前者感觉坚固，后者感觉轻巧（见图2-14）。

### （四）伸拉构造

蜘蛛用极细的丝网捕捉远比自身体重大的猎物。细线虽容易弯曲，但是若被伸拉却会表现出很强的反抗力（见图2-15）。所以，若将

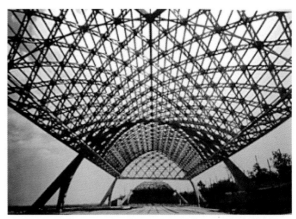

图2-14　皮尔·卢奇·纳维：《飞机库》，1940，意大利

网架中受拉力的部分做得很细，就可以节省材料，不过必须注意：

第一，拉伸材料只有在被伸拉时才有作用；

第二，作为伸拉构造所施加的力应该在相对应的方向上同时加力；

第三，虽然拉伸材料比一般线材经济却也不应浪费，故应选择最有效距离又最短的部位。

作为练习应从平面开始，将X型或T型单位连接构成互不接触的串联的平面构造体，节点全部是铰端构造。不仅排列成一条直线，还可以向四方扩展或作放射排列返回原状（见图2-16）。

接下去，再将已做过的平面连续构造发展成立体的。

第一，将平面的伸拉构造稍加扭转并固定起来就是立体构造。

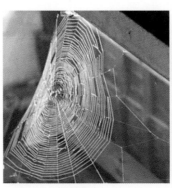

图2-15　蜘蛛网

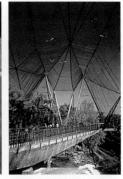

图2-16　洛德·斯诺顿等，《北鸟笼》，1965，伦敦

第二，拉线要结实，底座不易扭曲。为使压缩材料有强烈的飘浮感，应研究配置形和色的效果。例如用拉伸材料将大小不同的圆筒连接成相互不接触的样式，即使松开手，上面的筒仍能飘浮在空中。

第三，使用有弹力的压缩材料配以软线做成弓形，将几张弓像并生叶那样串联起来就成为动的造型。若绳子的色彩与背景的色彩相同，即可造成其在空中浮动的错觉。

## （五）线织面

使直线的两个端点沿不在同一平面上的两条线运动。这条直线（母线）既可用硬材又可用软材；这两条导线既可以都是直线、曲线，也可以分别为直线和曲线；运动可以同向、异向，同匀速、同变速或速度相异。于是，就能获得各种微妙曲面（劈锥曲面、双曲抛物面、自由曲面等）形态（见图2-17~图2-20）。将这种线织面进行组合，变化是极其丰富的。线织面的具体制作可用木框架（直线、曲线），金属丝框架和有机玻璃盒框架。前两种框架都需注意框架因受力而弯曲或倾斜的变化，一般均需相对方向同时受力。所以，框架的设计既要避免形式的呆板，又要考虑到框架自身以及线织面伸拉后的牢固性。有机玻璃盒的线织面比较自由，具有玻璃花的效果，不过制作时必须先留空一面，以便于穿线拉线。

## 三、软质线材的构成

软质线材由于其柔软纤细，本身并不具备空间表现的能力，因而它只能通过线群的聚集才能表现空间立体形态。在立体构成中，软质线材主要是通过框架的支撑以及编织来进行造型的。

### （一）框架的作用

软质材料的柔软使其独立成形的能力很差，它必须依赖于硬质框架才能组织成形。框架一般是用木条、金属条等制成，也可通过板材支撑。在软线材料的构成中，框架是设计的重要环节，框架的形态和结构特点会直接影响到线的排列与组合。

木条是常用的也是较易制作的材料。木条本身要坚实，连接要牢固，因为软质线材的编排组合要求具有很强的拉力。

金属条框架的制作较为麻烦，需要通过焊接、螺丝等连接方式来完成框架。

板材形成的结构可使线的连接具有更大的空间。板材组合的方法是多种多样的，且牢固程度较高。但板材如果是不透明的，就会阻挡视线，使立体形态的可视性削弱。为避免这一弱点，可选用透明板材。

软质线材通常是通过打结或钻孔穿接的方式连接在框架上。

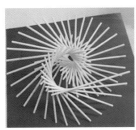
图2-17　徐锋

图2-18　赵颖

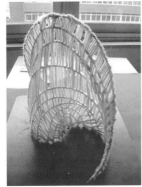
图2-19　张艳艳
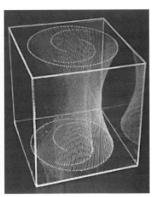
图2-20　日本设计作品

## （二）连接的线群

软质线材的造型必须依赖于硬质材料的支撑，因而在其造型过程中，连接是最基本的造型方式。两个固定的点可以形成一条线；多个固定的点可以形成多条线的连接；点的空间位置的不同，又可以形成立体交错的连接线群（见图2-21）。

线的连接方式不同，产生的立体效果也不同。在一个立方形的线框中，如果线的连接在同一平面上，那么连接的线群会产生面的效果。如果想构筑立体空间中的连接线群，平行的线或属于同一平面的线就难以达到了。只有非平行的且又不属同一平面的线，才能形成立体空间的效果，这种连接的线群，在立体空间中会产生渐变式、多方向的倾斜排列和意想不到的曲面效果。

## （三）编织造型

软质线材还可以通过编织的方法进行造型，这种造型的方式在日常生活中十分多见且实用。在造型上，一是材料种类的多样性，如毛线、麻线、尼龙线、软塑料线、软藤条等都可以用于编织。二是编织方法和手段的多样性，如质地较硬的软质线材，由于经过编织结饰后可使形态的整体强度增大，所以不依赖任何辅助物即能够独立成形（见图2-22）；质地软的线材，既可借用硬材的支撑进行编织，也可和可塑性较强的硬质或半硬质线材组合编织（见图2-23）。

## 四、硬质线材的构成

### （一）硬质线材的群化构成

硬质线材质地坚挺、硬朗，独立造型的能力强，所以我们在硬质线材的造型活动中，一般偏重于接点的牢固和形式美感的塑造。单个的硬质线材本身不存在任何的设计形式，因而是无意味的。只有将硬质线材通过人为的加工、

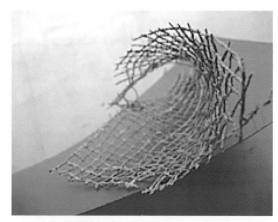
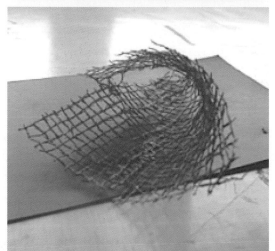
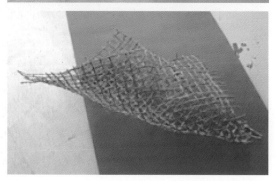

图2-21　王莹

图2-22　杨珊珊

图2-23　余丹丹

组合，才能称为构成。群化是构成最基本的形式，也是最起码、最常用的设计手段。一组同等粗细、同等长短的硬质线材在平面上有规律地排列，就能产生美的形式。那么突破平面的概念，将硬质线材在空间中的位置加以变化，则会产生多种多样的空间立体造型形式；若再将硬质线材的长短、粗细、方向、角度等进一步加以变化，其造型形式就更加丰富多彩了。

硬质线材的群化方法是多种多样的，但基本方法可以归纳成以下几种。

### 1. 底托式

其构成是将线的端点与底托板连接造型。这种硬质线材的造型方式主要考虑的是底托板上线的端点位置，以及线在空间角度上的经营（见图2-24）。

### 2. 排列连接式

此种造型方式适合较粗的硬质线材。在整个形态里，由于硬质线材之间的粘连，使其结构和强度得到了有力的补充，也使形态有了面和体的特点（见图2-25）。

### 3. 交错排列式

线的交错排列可构成框架的造型结构。

利用软质材料辅助进行造型，主要是用尼龙线、棉线、麻线等软质线材对硬质线材进行串接、悬挂造型；另外，还可以用软塑料管和硬质线材组合造型，通过软塑料的扭动可使整体形态发生变化（见图2-26）。

## （二）连接的线框

在自然界中，所有形态都可以通过线的形式表现其轮廓特点，这里的轮廓指的就是线框。立方体的造型，从外表上看，是六块大小相同的面，其边缘与边缘是对接构成的。这种对接的边缘线，最终成为认识形态特点的重要依据。从这里可以感受到线框在造型活动中具有很强的表现力。在立体构成中，线框是硬质线材构成的基本单元，反映着形态的轮廓和个性。

三条直线端点的连接合围，就形成了线框最基本的形式——三角线框（见图2-27）。

三条以上的直线相互连接，就形成了各种式样的框形。在两个正方形的线框之间加上四条等长的支柱，就构成了立方体的线框（见图2-28）。两个正方形的线框，连接它们的支柱的尺寸、方向、位置发生变化，就可构成多种形式的框架（见图2-29）。以某一线框作为基本形，进行多种形式的叠合匹配，就可得到千变万化的形态。其匹配的形式主要有共性叠合、异性叠合、错位叠合、交融叠合等。

### 1. 共性叠合

将立体线框大小、形状相同的部分相互叠合为共性叠合。此种构成方式重复性强，形态稳健、牢固，具有很强的秩序性。

### 2. 异性叠合

将立体线框大小、形状不同的部分相互叠

图2-24 王如英

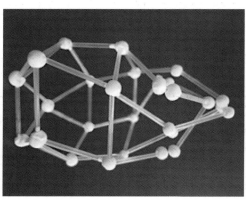

图2-25 唐诗雨

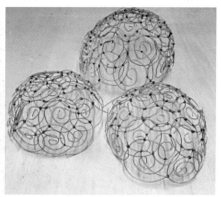

图2-26 郭瑞珊

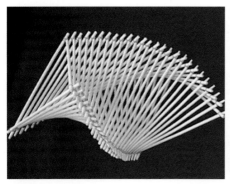
图 2-27　佚名

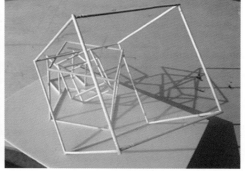
图 2-28　秦超

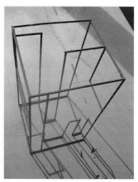
图 2-29　王姣姣

合为异性叠合。组合后的形态在重复的基础上又富有了变化，具有较强的节奏感和韵律感。

### 3. 错位叠合

构成时有意识地将线框之间错开组合为错位叠合。这种组合形式又有两种形式：一种是位置上的移动变化，另一种是方向上的移动变化。错位叠合可形成律动感，也可以使形态产生负形变化。

### 4. 交融叠合

基本框架形态部分合并与交叉组合为交融叠合。此种组合可以产生新的交合形态，使立体框架更富有变化，且整体形态结构紧凑、美观大方。

### （三）空间中的转体

转体是指在空间立体造型上，由于基本单位形态的角度、方向和位置等发生变化，而使整体形态产生转动的感觉。转体是硬质线材最常用的表现形式。如果把线条作为造型的基本单位，在空间构成中有规律地进行角度的渐变，就能得到扭转的面的形态（见图 2-30、图 2-31）。如：将两个正方形的线框通过四个支柱连接起来，并将其中一个正方形线框进行转动，就产生了立方体线框的转体形态。

单个形态的转体打破了单调呆板的局面，使形态在空间表现上具有了活力，并产生了无形力的牵引。

基本形态群组形成的转体，一般都具有基本形态在方向和角度上渐变的特点，整体形态秩序感强，充满了音乐般的旋律感和转动感。

## 五、自由的线群

自由的线群构成是相对于几何框架类的线材构成而言的。在进行自由的线群造型时，作者创作的自由度较大，受条件因素的束缚也较少，作品显示出强烈的个性。

自由的线群组合不是线的胡乱堆积，而是有意味的设计形式。虽然在设计中具有很大程度的随意性，但在创作过程中仍始终受着人们思想、情感的支配。自由的线群组合充分运用了线的表现力，通过轻松自由的设计形式展现作品的魅力。作品通常用意象和抽象的设计语言形式来表达。

自由的线群组合产生的设计语言和风格，主要取决于线的形态和性状。一般情况下，直线的自由组合给人以强烈的现代感和速度感，显现出硬朗、刚直、刺激的风格特点；曲线的自由组合给人以流动感和韵律感，显现出古典的

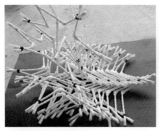
图 2-30　鲁红程

图 2-31　潘琳琳

风格特点；自然线的自由组合又产生抒情浪漫的情调。自由的线群构成，主要是通过线与线之间的方向和空间位置的疏密等关系进行形态塑造。通常在构成中具有一定的方向、轨迹的自由线群，给人以自由、灵活而不失秩序，冲突、混乱而不失统一的感受；而缺乏方向性的线群组合，会产生交叉、凝固、缠绕的视觉效果，给人以迷惘、矛盾的心理感受。在疏与密的关系上，空间组合密集的线材给人以拥挤、重量加大的视觉效果。同时心理也会产生热闹、紧张、忙乱、烦躁的情绪。由于线条集中，视觉上的体量感加大，因而密集的线群使人产生了视觉中心的感受。相反，线群组合较分散的形式，就会产生空灵、飘动、陌生的视觉心理。

## 六、相关内容

### （一）线材

线材的三维关系中，一个维度的尺度远远大于另两个维度的尺度，大维度对应的就是构成元素的"线"。线材以细长为特征。使用线材进行三度空间立体构成时，一方面要注意结构，另一方面要注意空隙，以便创造层次感、伸展感以及具有力动性的韵律等。线材排列、组合所限定的空间形式一般具有轻盈、剔透的轻巧感。可以创造出朦胧的、透明的空间效果，其风格比较抒情，故常直接用于装饰环境的空间雕塑。如将线的形态（粗、细、截面、方、圆、多角、异形的线等），构成方法和色彩诸因素充分调动，能创造出各种不同意趣的空间形象。在立体构成中，线材的表现力十分丰富。直线材具有刚直、坚定、明快的感觉，曲线材具有温柔、活跃、轻巧的感觉。当然，这是总的表情特征，因为线材的粗细不同，还相应有各具特色的表情，如略粗的直线材构成会显得沉着有力，细的直线材构成会显得脆弱、敏捷、秀丽等。

线材无论曲、直、粗、细，与块体相比，它给人的感觉都是轻快的。线材的构成，肯定带有很多空隙，这些空隙是不可忽视的空间形态。线材构成的杂乱，会造成混乱的空间，就不会使构成具有充实的空间感和有层次的美。

在线材的构成中，起主要作用的因素是长短、粗细、方向。

### （二）意象

意象即知觉形象和意境。它并非对物理对象的机械复制，而是对其总体结构特征的主动把握。所谓主动把握，就是"现在中包含着过去的记忆"，或者说与过去所产生的经验混合在一起，成为一种与外在的知觉对象相对应的独立的形象，一个被简化为具有基本动力特征的结构（如汉画像砖和汉俑，就只注意内心的刻画而舍弃所不必要的部分）。这些动力特征与外埋物理客体的可感知部分有着根本的不同。例如一个谦卑的弓曲形象可以被理解成"一个谦卑的侍从"，也可被看成是谦卑的其他对象。虽然这种意象的轮廓线表面质地和色彩都是模糊的，却能以最大的准确性把它们想要唤起的"力"的关系体现出来（见图2-32、图2-33）。

因此，可以说抽象是形状的抽象，只是这种抽象并非一种从无数个别外形中取其共同特征的过程，而是一种更加复杂的认识活动。它

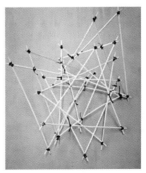 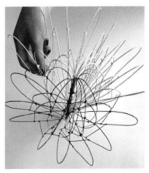

**图2-32** 梁淳渝　　**图2-33** 李志佳

要求人的理智在观看某事物时，不能仅限于某一特定时刻看到的形象，而是要把这一时刻看到的东西视为一个在逐渐呈现自身的更大的整体之中不可分割的部分。而且，还会波及一系列与之相类似的其他物体的行为，直到达到最抽象的程度。此外，有些意象并非直接来自物理对象本身，而是由某些抽象概念（如谦虚、严肃或骄傲）间接呼唤出来的。意象有图形、图识、图理三种性能：图形为再现意象，图识是直观意义的信号，图理是哲学意义的符号。晚唐张彦远说："颜光禄云，图载之意有三：一曰图理，卦象是也；二曰图识，字学是也；三曰图形，绘画是也。是故知书画异者而同体。"这里就讲了意象的三种性能：符号、信号、画。每一个意象可以同时具有上述性能。如一个三角形既可以成为危险的信号，又可以作为工业生产中光洁度等级差别的符号，还可以成为描写高山的图形。换句话说，造型可以是具象的，也可以是抽象的，还可以是既具象又抽象的（见图2-34）。

### （三）构成逻辑

如果我们把形态要素和运动变化分解成各个独立要素，然后再采用图解的办法将这些要素进行排列组合，就可以网罗各种组合形态，这种方法在创造学中被称为形态分析法，共分五个步骤。

第一，分析造型要素。按照形态要素、空间限定、构成条件和组合形式这四个方面进行分析，并详细列出各自包含的内容。比如线：直线、弧线、曲线、折线、折曲线等；形态要素：形状或形体、色、肌理；空间限定：点（块）、线、面、体（空虚）；构成条件：数量、大小、触觉、方位；组合形式：积聚、变形、分割。

第二，将要素按数学规律作排列组合。这样可以产生多种创造性设想。这种方法可以避免先入为主和挂一漏万，从而拓宽造型构思。

第三，将排列组合的结果视觉化为形体组合。

第四，从众多的形态方案中进行优选。

第五，对优选出来的方案作深入发展。

前三个步骤可以看成是逻辑分析和推导，后两个步骤是艺术感觉的发挥。

### （四）结构方式

在空间中构成立体，必须要遵循结构力学的原理，而且在设计立体构成时，必须要明了材料的性质或性能。

从历史角度看，以石材为主的时期内，由于使用材料的特点形成了拱门、拱顶、穹顶等造型结构，一定程度上受到形状、大小、构形空间的局限，随着铁、玻璃、钢筋混凝土等材料的出现，空间构成的自由度得到大大拓展。

如今，随着新材料的问世，功能和构成都增加了自由度，扩大了可能性。但是，只要在地球上进行立体构成创作，就要考虑重力及其他外力的影响，也要把这些外力平稳而安全地传达至地基，这就需要具备一定的工程学基础知识。

下面介绍不同材料所做出的对应结构的选择。

#### 1. 金字塔

金字塔最早使用砖料，后来使用石料。埃及吉萨高地的法老胡夫的陵墓（建造于公元前

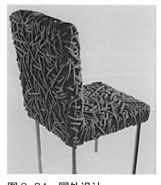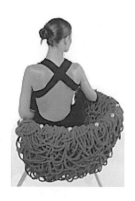

**图2-34　国外设计**

2560年左右），使用了每块约2.5吨的黄石灰岩整形块石约230万块，塔底边长230米、高145米（现在137米）。塔的表面覆盖了白石灰石，白色光泽的锥形墓标是个光彩夺目的纪念碑。散布在沙漠中大小80余座的金字塔，都是正面朝东、锥体倾斜度约52度的相类似的立体。遵循一定规律建造的金字塔群，在旷荡的自然界中演奏着和谐的旋律（见图2-35、图2-36）。

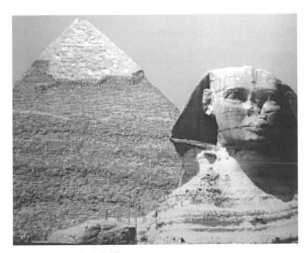

**图2-35　胡夫金字塔**

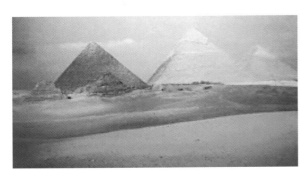

**图2-36　金字塔远景**

### 2. 拱门、拱顶、半穹顶

作为在受压的墙壁上开口和在空间中构架的技术，拱是绝顶的发明。古希腊神殿中架在柱廊上的石梁受到跨距的限制，既不适合用弯曲材料，也无法取得长石料，以至于不能推而广之。与此相比，拱可以使用砖、石的小料，构筑成相当大的开口。拱起源于普通的框，逐渐发展为悬壁梁、拱梁、人字形构架，直到发展成为配以拱顶石的半圆拱。从长期积累的砖石砌筑经验中，创造了牢固稳定的开口，而且也盛行于桥梁或水渠桥一类的大型构造物中。此拱门如隧道或下水道那样加厚，就发展成拱顶的结构；如果把它旋转180度，就形成球形的圆顶（见图2-37~图2-40）。

拱门、拱顶、圆顶与后面讲到的尖拱屋的共同弱点是，在底部都会承受推力的影响，为了解决这个问题，设计师煞费苦心。水渠桥或石造拱桥连接的拱门，只要两端确保固定的话，可以非常坚固。单一结构的拱门或圆顶，其桥墩向外扩张时会受到强大的横向应力，如果引起微小错动的话，便会造成结构体的龟裂，最后导致崩塌。

为了对付这种横向应力，拱形屋顶或半圆拱的周边设置了圆柱体，或以连续的拱形屋顶来加强其坚固性。从哥特式建筑的扶垛或拱扶垛便可看出其用心良苦，这样的结晶造成了圣索菲亚大教堂及圣彼得大教堂的庄重，也可以说造就了以巴黎圣母院为代表的哥特式建筑的基本造型（见图2-41）。

**图2-37　圣马丁大教堂**　　**图2-38　比萨教堂**

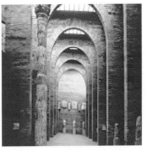

**图2-39　[西班牙] 拉斐尔·蒙　图2-40　半圆拱
纽：罗马艺术博物馆，1984**

### 3. 哥特式建筑

产生于12世纪的欧洲哥特式教堂建筑，可以说是以砖、石等材料和结构建筑的精华，也可以说是宗教的力量和人类的智慧相互配合的极品造型。

哥特式建筑的特征是尖拱和圆拱、肋拱的交叉，向上伸展的尖塔和支持它的扶垛或拱扶垛交错，加之彩色镶嵌玻璃丰富的色光，构成了神秘的空间。显露出的结构体，加之精雕细刻的施工，成功地创造出庄严的宗教建筑。

这些教堂建筑，均花费了相当长的时间建成，有的甚至经历了三四代人。它包含了虔诚的宗教之心，以及经济的基础和技术的传统等。哥特式建筑是造型文化中的宝贵遗产（见图2-42~图2-44）。

### 4. 木结构

木材耐压缩、拉伸、弯曲，体轻，易于加工，容易获取。具有可燃性，容易造成火灾，又易被白蚁侵蚀，遇风雨后很快会风化的缺点，但是，木材优秀的防震性，使它仍作为恒久用途的建筑材料被使用。

木结构建筑风格可复古可现代，彰显人文情怀，又具有一种特殊的亲和力，能清除现代建筑的冰冷感。

中国是最早应用木结构的国家之一，现存著名的有山西的应县木塔（建于1056年），浙江宁波的保国寺大雄宝殿（建于1013年）。在唐代已经形成一套严整的制作方法。宋代《营造法式》在木结构建筑的设计施工、材料及工料定额方面都进行了规范，被认为是世界上最早的木结构建筑的法规典籍。木结构中榫印结构是基本构造，斗拱是建筑中的关键部件，对建筑外形的形成起着至关重要的作用（见图2-45~图2-47）。

图2-43 米兰大教堂塔楼　　图2-44 兰斯大教堂

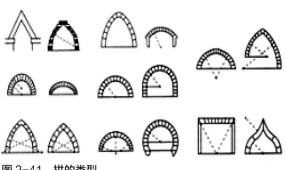

图2-41 拱的类型

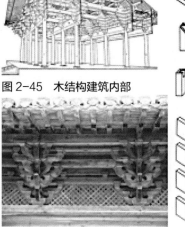

图2-45 木结构建筑内部

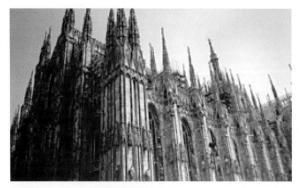

图2-42 米兰大教堂（侧面）

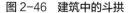

图2-46 建筑中的斗拱

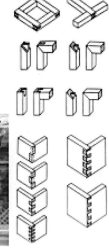

图2-47 木结构

在高温多湿的日本，人们喜欢通风良好的住宅，因而发展了框架材的木材房屋。例如，伊势神宫的贰年迁宫或江户时代发达且成熟的"木割"（一种模数），皆以木造建筑系统之恒久性而闻名。另外，也有如法隆寺般的超越千年的木造建筑，使用树斗、框等组件，为的是不使用会生锈劣化的金属构件。此外，五重塔之所以能耐地震，主要是拥有超高层大楼一般的耐震结构，诸如东大寺大佛殿那样世界最大规模的木造建筑，以及法隆寺五重塔那样现存最古老的世界级木造建筑物本身也可以说明日本具有优秀木造技术的事实。唐招提寺金堂或法隆寺西院回廊柱子上可以看到的圆柱收分曲线与希腊神殿的柱廊相似。另外，不使用金属结构的木造拱形架构，有岩国的锦带桥和甲斐的猿桥等，是其他的木造架构中比较少见的例子。

### 5. 钢筋混凝土

在混凝土中加入钢筋，产生了抗拉伸、抗弯曲的钢筋混凝土，这是19世纪末开始的技术。钢筋混凝土不只具有耐压强度，也具有耐拉伸、耐弯的强度，而且价格低，造型自由，可在较短工期内施工。从以上的特点可看出钢筋混凝土迅速发展的主要原因。此外，由于混凝土和钢筋的膨胀系数几乎相同，在混凝土中埋设钢筋（钢筋或异形钢筋），可使钢筋和混凝土成为一体。混凝土可以防锈，并具有耐火的功能，恰好可以弥补钢筋的缺点。

钢筋混凝土的结构，是在模板中捆绑钢筋，呈网状或笼状，再浇注混凝土。例如，要构造主体结构的时候，柱、梁、地面、耐震壁等都要整体浇注，成为坚固的框架结构，可当作是耐震、耐火、耐风的永久建筑（见图2-48~图2-50）。

然而，由于混凝土中的屑材（沙砾、沙子）的盐分增大，使得其信赖度动摇，如果可以改善这个缺点，则钢筋混凝土的使用率将得到更大提高。

图2-48 混凝土结构建筑

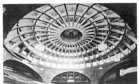

图2-49 布雷思劳的世纪大厅

图2-50 芝加哥马癸特大厦（Marquette Building）

钢筋混凝土的构造物，不仅只有框架结构，也可以做成如悬桁、拱顶、贝壳构造、弯梁结构等自由造型。

### 6. 钢结构

随着炼钢技术的发展，优质高强度的钢材价廉、量多，因而使钢结构造物迅速普及。钢铁有耐拉伸、耐弯曲、耐压缩与剪切强度较好的特性，且容易加工，因此，被当作许多构筑物的结构材料而加以利用，特别对大型的大梁距的构筑物，更是不可缺少的素材。其他如超高层大楼、纪念塔、大跨度的体育馆、桥梁、船舶、储油罐等不胜枚举（见图2-51~图2-53）。

以上所举是以板材、型材、管材、线材等组合完成的，所以构架力学、构架方法、接合方法是至关重要的。基本上所有构件都要防止压曲，如面压曲、扭曲，也要采取针对温度变化的对策，如抗震、抗风、抗积雪，还要有防锈、耐燃罩面，保全管理等，使之成为良好平衡的结构。钢结构可以构造成随意的造型，是建造大型结构的主流。至今钢结构以其结构单纯的特点，主要着眼于建造忠实于力的变化的新型美观造型。

### 7. 悬挂结构

悬挂结构可并入钢结构的范畴，是悬挂天棚式的结构，吊桥、斜拉桥等运用较多。由于悬

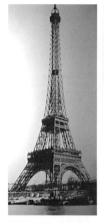 

图2-51 埃菲尔铁塔　图2-52 埃菲尔铁塔（局部）

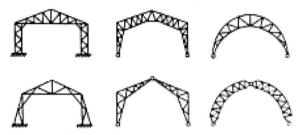

图2-53 各种桁架式构架

图2-54 悬吊结构建筑

挂结构是身旁常可看到的造型，故使人感到亲切。悬挂结构原本为古代使用的构架方法，再加上近代的技术，成为大型近代化产物，是今后将会被广泛应用的一种构架形式（见图2-54）。

### 8. 膜结构

用动物毛皮围成帐篷或蒙古包的住宅，从古至今均有例可寻。此外，利用于飞船、气球等也由来已久。随着化工技术的发展，具有更强气密性的高级被膜被开发出来，使得大规模的空间可以被包覆起来。

产生此结构有两种方法：其一是使内部气压比外面稍高，因而维持被膜的形态；其二是在如坐垫般形成的被膜内部充填轻质气体。不论哪一种方法，其外形皆有流畅的曲线，平稳而柔顺的轮廓。此种构架方法今后也将广泛被应用（见图2-55、图2-56）。

图2-55 膜构造建筑

图2-56 理查德·罗杰斯，千年穹顶，2000，伦敦

### 课题训练：

1. 选择硬质线材，通过对具体材料的理解，以合理的加工、结构方式及排列组合探讨构成新形态（见图2-57~图2-82）。

2. 选择软质线材，通过对具体材料的理解，以合理的加工、结构方式及排列组合探讨构成新形态（见图2-83~图2-91）。

### 训练要求：

1. 立体造型的平面维度应在30cm×30cm左右的范围，作业量为1~2件；

2. 在作业完成过程中，需对同一种线材提出多种结构和造型方式的假设；

3. 完成作业应稳定、牢固，体现立体构成的物理重心和意象动态的统一。

**训练提示：**

1. 重心和虚实：立体形态必须放得住而且要牢固。为此，除去材料和工艺问题外，还要符合重心规律。这里既有物理规律又有视觉规律，两者并不完全一致。

物理规律必须严守，其内容：一是必须有三个以上不在同一直线上的支撑点，以构成支撑；二是重心垂线必须落在支撑面内。在此基础上，支撑面越大越稳定、重心越低越稳定，由此也决定了立体形的虚实结合。

视觉规律则是等形等质不一定等量，等量的却不一定等形；作为重点的形体要比非重点的同量形体重得多，因此可创造各种动感。若支撑面很小则如"金鸡独立"，表现出敏锐的平衡感和力动感；若视觉重心垂线不落在支撑面内，就会产生动态和不安；若视觉重心较高则会造成险峻、秀美和挺拔的力感……视觉规律是造型艺术的科学依据，却常常与物理规律相矛盾，欲处理这一对矛盾使双方皆得到满足，就需要借助于工艺知识和经验（见图 2-92~图 2-95）。例如秦人俑的造型是上大下小，脚腕又细，为求得平稳及脚腕不致折断，古代雕塑家们将俑的头部塑成空心，躯体部分也用盘泥条捏塑成中空的躯干，这样减轻了上半部分的重量，形体也发生了一些变化。其制作程序是先做一块厚实的踏板与脚腿，再往上盘塑躯干，然后将分别预制的头、臂、手等与躯体连接，陶胎上空下实，稳定而牢固。现在我们使用的高足酒杯，也是如此。

2. 空间轮廓：画面的构图是相对于画框而言的，复杂的立体形态的构图则主要就空间轮廓而言。它不是一个立面，而是从周围连续看到的多个立面的透视效果（见图 2-95）。一个立方体各主面都相同，看起来很单调；一个形体，其正立面（前进方向）和背立面是不同的对称形，侧立面则是均衡形，其全方位的视觉效果就显得丰富生动。这说明：第一，立体的各立面应有主次之分。各立面完全相同或相互割裂是不符合环境立体的连续观赏要求的。第二，立体形态的高峰最好处在靠近正面中心并偏后些的位置上，以利于环绕观赏。第三，立面构图的原则是偏重三维空间内的均衡，即各立面形的连续、变化和统一。在这方面最典型的例子是贝聿铭先生所设计的华盛顿美国国家艺术博物馆东馆，它的各立面是类似的、渐变的、富有节奏感的有机整体。

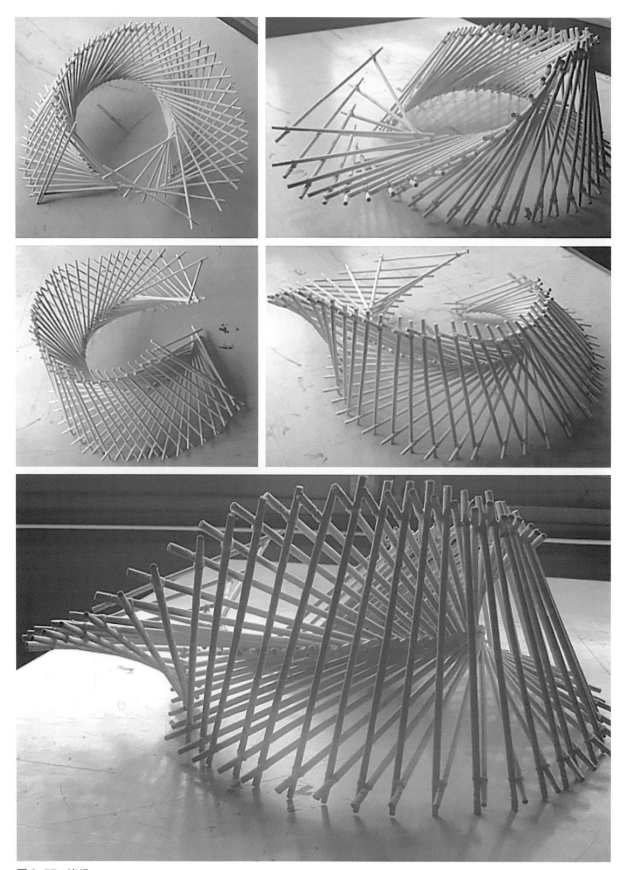

图 2-57 诸赟

课题二 线材的立体构成——材料与结构

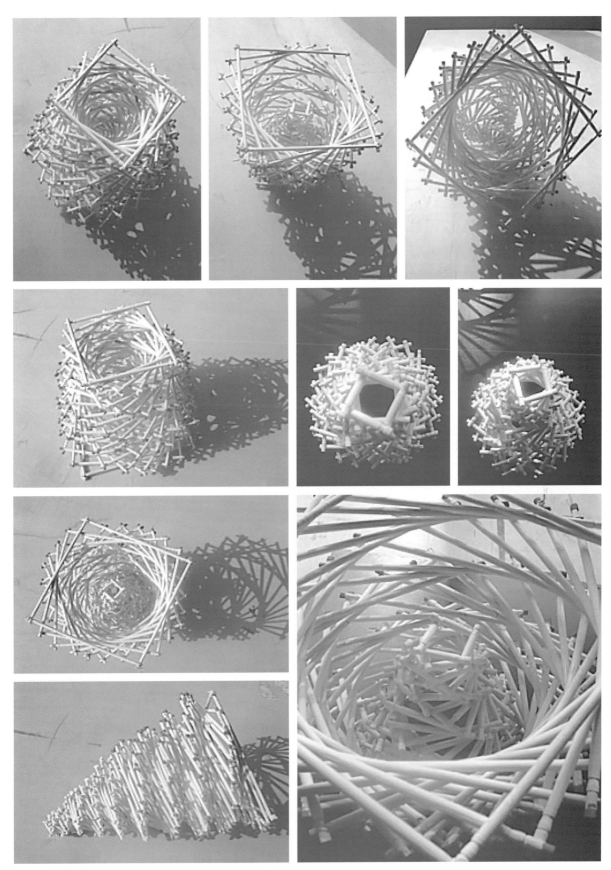

图 2-58 刘小磊

56 立体构成（第二版）

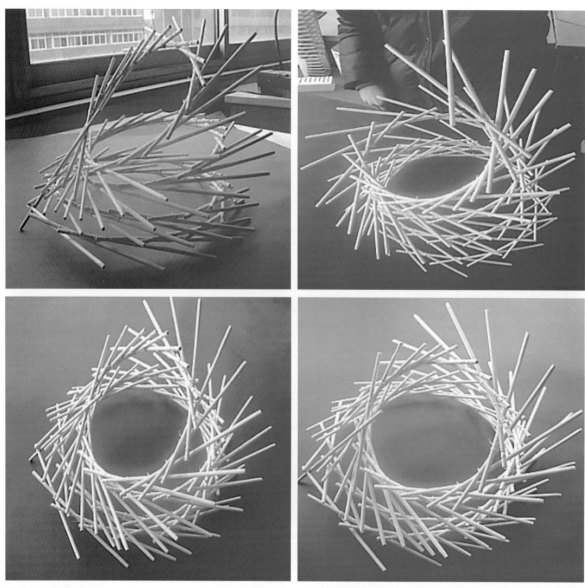

图 2-59 张丹丹

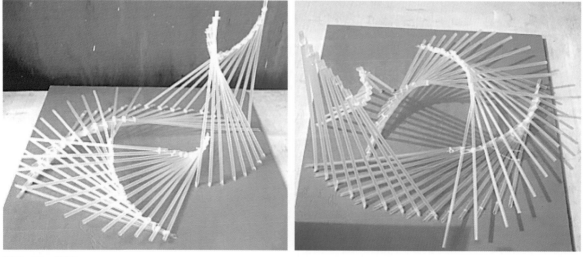

图 2-60 葛妍

课题二 线材的立体构成——材料与结构 57

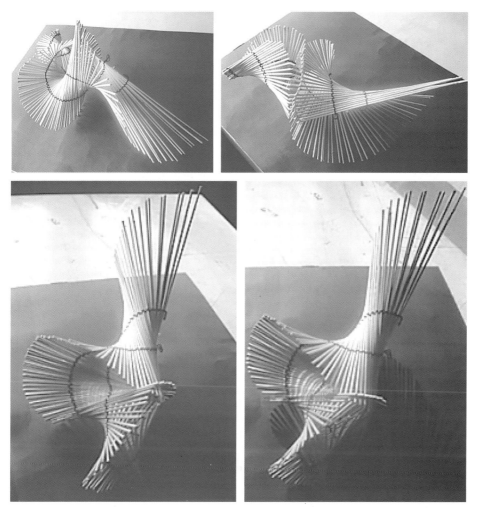

图 2-61 孙丽

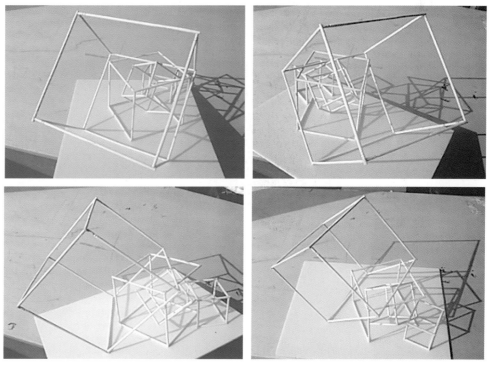

图 2-62 秦超

图 2-63 王姣姣

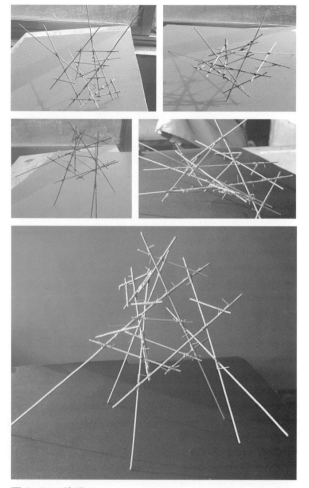

图 2-64 路明

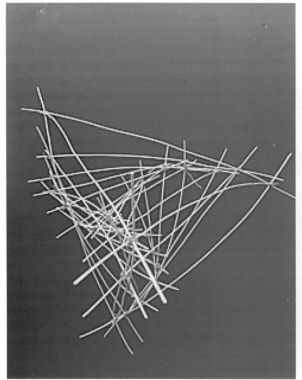

图 2-65 林秋辰

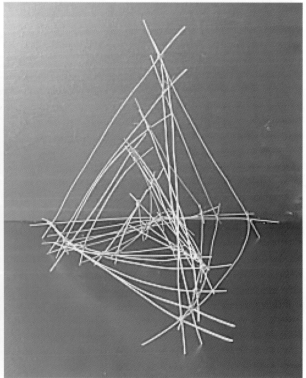

课题二　线材的立体构成——材料与结构　59

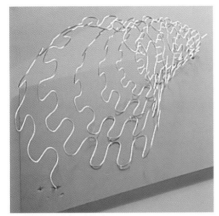

图 2-66　郭茹

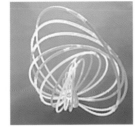
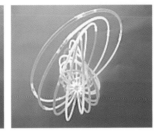
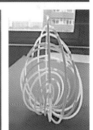

图 2-67　袁国平

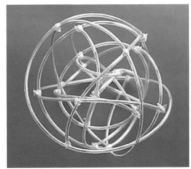

图 2-68　陆红霞

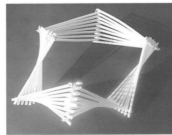
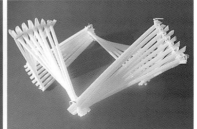

图 2-69　梁小雪

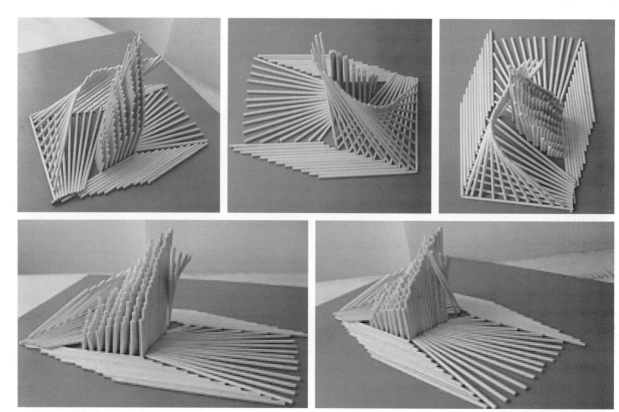

图 2-70　林芝

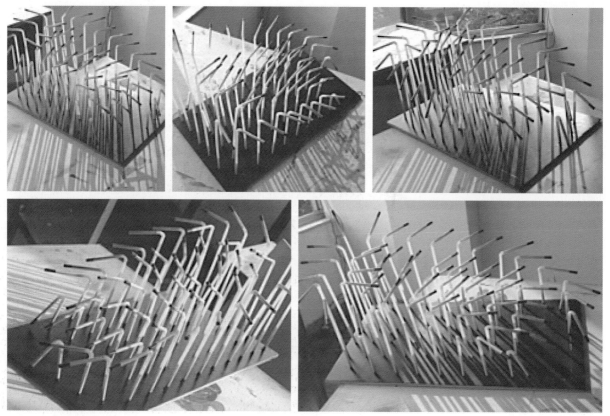

图 2-71　张欣

课题二 线材的立体构成——材料与结构

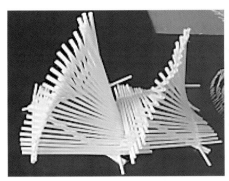
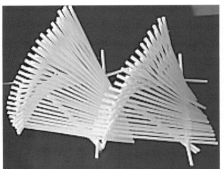
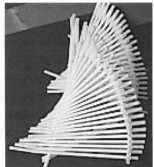

图 2-72 学生作品

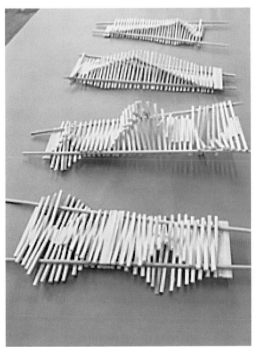
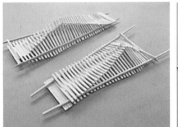
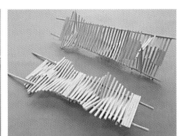
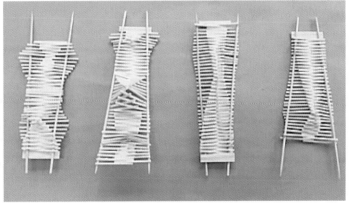

图 2-73 练彤曦

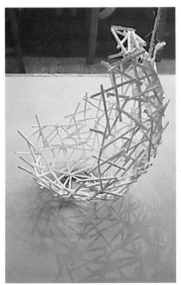
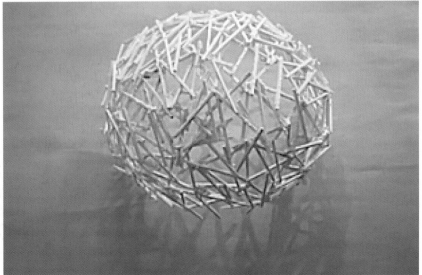

图 2-74 沈霸

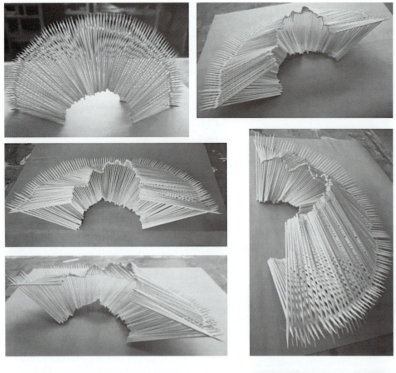

图 2-75 李芷琪

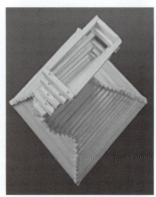
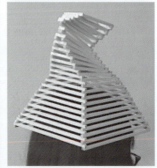

图 2-76 黄凯瑞

图 2-77 张昊霞

课题二 线材的立体构成——材料与结构 | 63

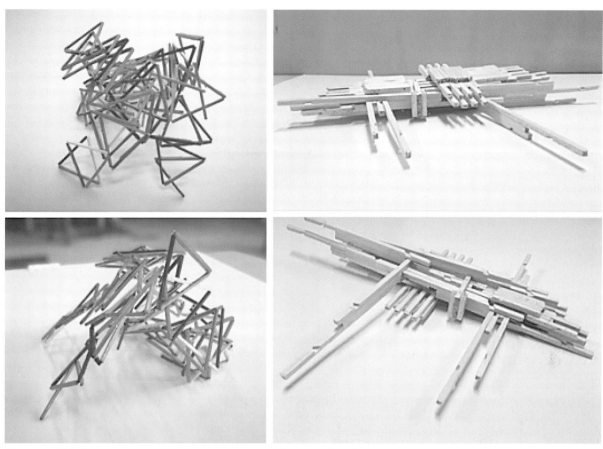

图 2-78 胡依晓　　　　　　　　　图 2-79 张天宇

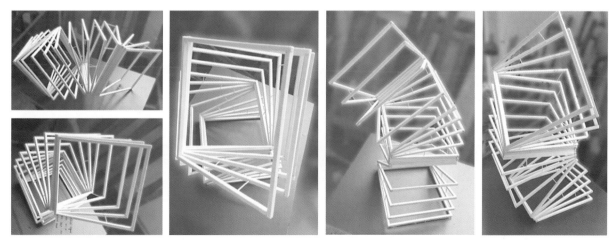

图 2-80 金磊哲

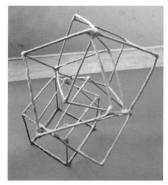 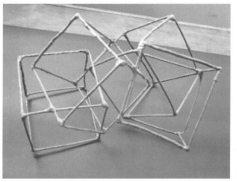

图 2-81 杨冬萍

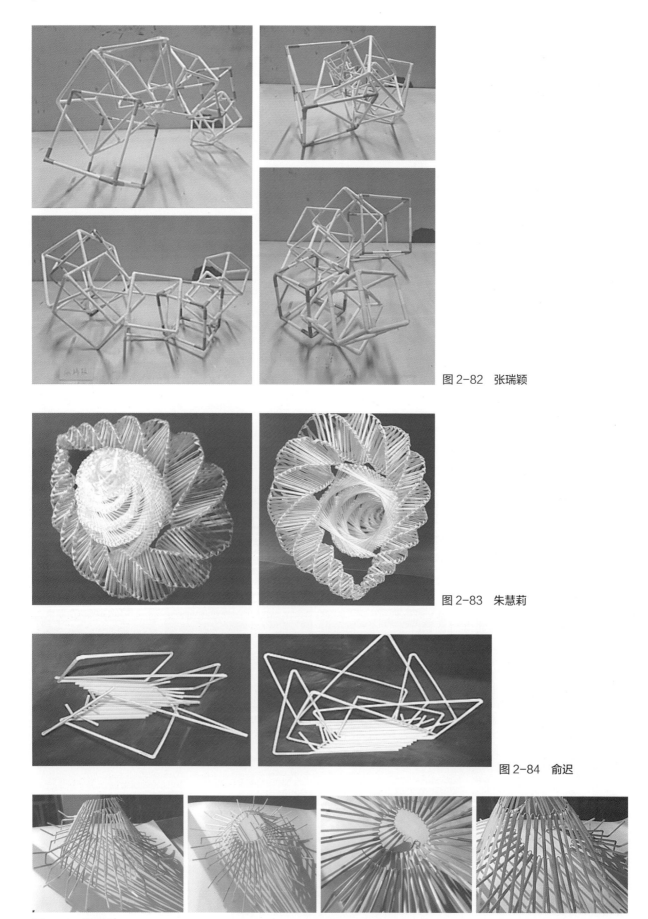

图 2-82 张瑞颖

图 2-83 朱慧莉

图 2-84 俞迟

图 2-85 潘欣昕

课题二 线材的立体构成——材料与结构 | 65

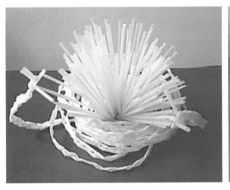

图 2-86 张培培

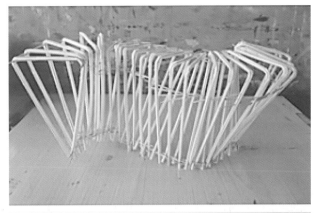

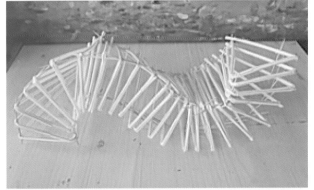
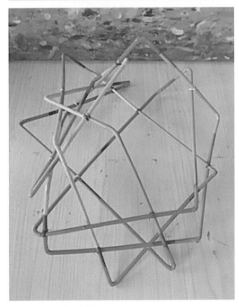
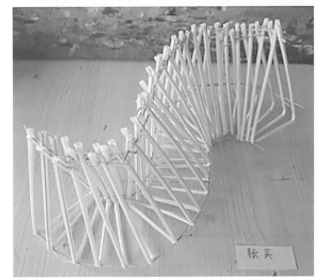

图 2-87 宗疏桐    图 2-88 张奕

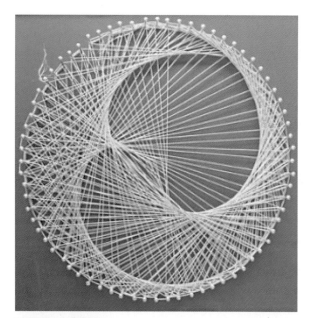

图 2-89 贵嘉雯

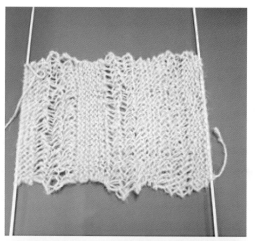

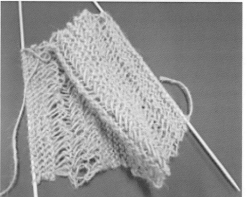

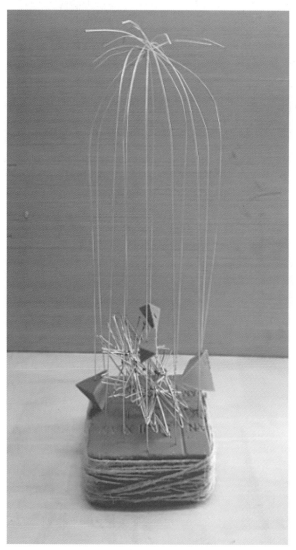

图 2-90 史淑晴

图 2-91 梁振兴

课题二 线材的立体构成——材料与结构

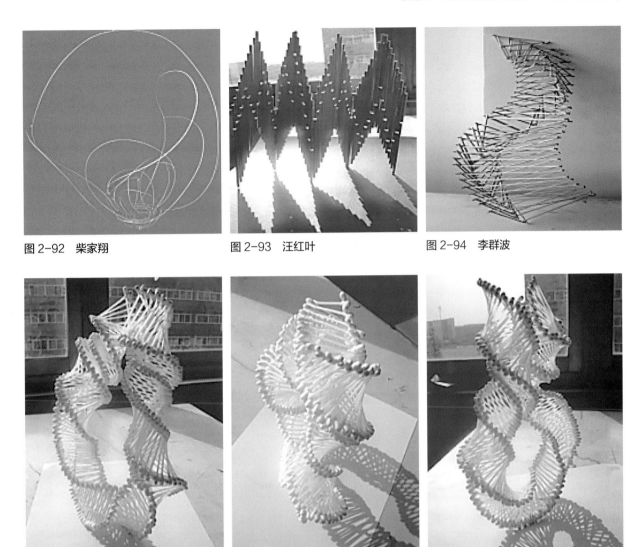

图2-92 柴家翔　　图2-93 汪红叶　　图2-94 李群波

图2-95 冉月明

# 课题三
# 面材的立体构成——结构与形态

面材是极富表现力的材料形态，面材的加工方式和构形特点与线材成形结构易于裸露不同，常常可以表现为结构的隐蔽和材料形态特征的多样化。

面材的适用范围十分广泛，但加工方式相对复杂，本课题不可能如线材课题那样较充分地选择材料，对加工方式和结构深入解析，而是以相对简单、固定的结构，以及适宜课堂加工成形的面材，展开对新形态的探讨。重点选择一些常见的结构方式和常见的卡纸面材，通过对形态、空间、体感等的学习，突破结构限制产生出新的构形。结构与形态本是相互联系、互为表里的关系，结构的裸露直接呈现形态特征，结构的隐蔽也会导致形态特征的相应变化。要创造新的形态，就要不断地寻找各种结构的变化，寻找结构内部可变因素，探讨其发展变化的可能性。本单元以结构与形态关系的探讨为重点，通过实践体会相同结构方式下形态开发的可能性。

相关内容：面材、形态、虚空间、立体感。

## 一、面材的有关特点

### （一）面材的特点和种类

在平面中，面是通过线的合围封闭而产生的，线反映了面的轮廓和形状；而在三维空间里，面是实实在在的，它既有平面的视觉感受，还有立体状态下的触觉感受。严格说来，面不应有厚度，但在立体构成中，面的厚薄是确实存在的，因为厚薄是从事立体造型的最起码条件之一。当面正对着我们的时候，面的形状、大小一览无余；当面的一侧正对着我们的时候，我们感受到的却是线的特征，而且此时线的宽度又反映了面的厚薄，因而，面也具有线的某些特点。同时，面在立体构成中位置、方向和角度的变化也是极其重要的。面有平面和曲面之分，平面只有二维空间的特点，曲面却因其具有深度而显示出三维空间的特征。平面是最为单纯的面的形式，尤其是几何形平面，由于它的概括、简洁，给人们留下了深刻的印象，并且在加工制作上也非常方便。曲面的形式就较为多样，由于加工技术的发展，曲面在表现上的灵活性已越来越大。

面材的种类很多，无论金属材料还是非金属材料，都有大量的成品。在立体构成中最常用的面材有纸板、胶合板、塑料板、有机玻璃板等较易加工的材料。由于面材在造型上具有灵活、轻便的特点，通过一定的组合方式可使其具有很高的强度，因此在造型中

实用性很强。随着现代科技的发展，面形材料大量用于日常生活，成为最为重要的造型材料（见图3-1~图3-5）。

### （二）面材的外形和表情

面材的个性和特征主要是通过外轮廓和表面的性状来传达的。一块面材，不管它是平面还是曲面，都有其内在的美感和潜在的造型特点。平面本身容易给人以平直冷漠的印象，但是经过不同角度的组织后，往往会产生不同的设计语言。

垂直的连续平面既含有垂直线刚直有力、蓬勃向上的气质，又不失面的平整、宽阔与伸展；水平的连续平面具有空间的稳定性，块面感强，平实与宁静是它的个性；倾斜的连续平面改变了面的平稳与冷漠，使形态具备了速度和动感，热情、冲动是其性格特点。

外轮廓的形状是面的情感最根本、最直接的体现，如：正方形的面给人以稳重、坚定的心理感受，圆形的面给人以丰满、圆润和具有生命力的感受，三角形又具有锐利、刺激和好斗的个性。面在构成中的方向、角度的变化，又会使面产生不同的情感含义，如：近大远小的空间透视使面产生了空间伸展感，形态的角度变化打破了形态本身的视觉感受，面的切口又具有了线的特征和语言。因此，面在空间中的情感表达，单靠面的形状本身是不行的，它需要多种因素的配合。

面材经过弯曲、扭转的处理，能够体现充分的力量和十足的弹性。打破了平面的静态、冷漠，使其更有动态的表现和热情的个性（见图3-6~图3-8）。

图3-1 王士·博罗夫斯基：微点男人2+2

图3-2 艾伦·琼斯：《跳舞者》

图3-3 阿托克斯：瑞典工业羊毛毡

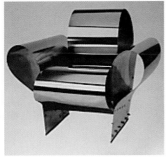
图3-4 罗恩·阿拉德：《锻造椅》，1986

## 二、面材的加工与结构

### （一）折板构造

在平面上作平行线，将这些线折成凸起和凹进的"山"或"谷"就成为简单的折板。以此为基础加上切割再折叠，就可以创造出复杂但有整齐感的浮雕，形或立体形（见图3-9、图3-10）。

第一，把折缝中的山作基线，如果相对于基线再作有角度的折叠，则折板将向谷方一侧

图3-5 马塞尔·布鲁尔：塑料套椅，1936

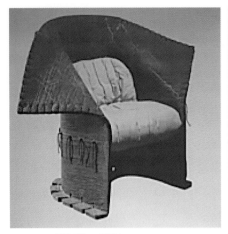

图 3-6　盖坦诺·佩斯：
《毛毡椅》，1987

图 3-7　克里斯蒂安·维德尔：
《儿童椅》，1957

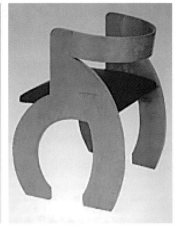

图 3-8　杰拉尔德·萨默斯：
《曲面靠背》，1935

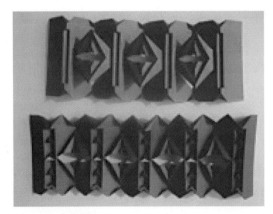

图 3-9　冉月明

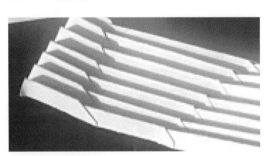

图 3-10　戴佳佳

弯曲。角度为直角时，基线与基线重叠；角度为钝角时，则顺时针方向弯曲；角度为锐角时逆时针方向弯曲。如果开始就作大面积的浮雕是困难的，可以先用小纸片作试验，然后再作精细的研究、计算，扩大为大面积浮雕。

第二，先将纸作横向折叠，然后再作纵向山谷折叠，从断面看上去有三到五层，所以，纸张要薄、柔软、结实。最后将向内重叠的纸层掀起折叠即成积层蛇腹折。

第三，在折板的基础上附加切割和再折叠。折叠线可以有直有曲，间隔可以有宽有窄；切割线也可以有直有曲，方向一般与接线垂直或成角度。

第四，浮雕的第二次立体化。将折板构造围成筒形、球形或各种旋转体造型，于是就变成了完全的立体。许多灯罩也是这样制作的。

## （二）薄壳构造

将纸作"曲线折"，可以创造出有机形的壳体。为了折得漂亮，就得在折缝线上用小刀或铁笔划出一条筋。像圆一样的封闭曲线是不能作曲线折叠的，必须切割掉一部分构成开口形。也就是说，曲线折必须有一侧能收缩，否则是不能隆起来的。折曲后再剪切调整纸的外形（见图 3-11）。

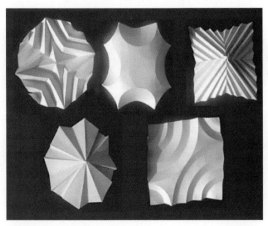

图 3-11　丁曼丽

开始先作一条曲线的折曲，研究其方向变化所造成的趣味；接着作两条曲线的折曲，第二条曲线理应受第一条折棱的制约，必须注意其间的逻辑关系。随着曲线折缝的增加，这种秩序性越来越明朗。

强调折曲秩序性，可以创造出丰富的筒形壳体、球形壳体，还可以用简单的壳体作为单位进行壳体的组合。

### （三）插接构造

插接构造相当于木工的榫卯构造。由于纸很薄，所以只要裁条缝就可以插入其他纸，靠摩擦即难以脱离，成为可拆装的构造（见图3-12~图3-15）。插接有如下形式。

（1）普通卡片的插接。卡片的形状可以根据造型的断面或表面来设计，相邻两片各切割插接缝的一半。断面形插接又有放射断面插接和平行断面插接两种，后者容易变形，故有对

面材厚度和置于一定支撑摩擦面上的特殊要求。表面插接也可以再分为表面形直接相互插接和附加连接件的间接插接，通过二次加工可以表现出丰富的效果。

（2）靠榫卯、扣接的卡片插接形式更加活泼。

（3）由曲折的开形作插接。

（4）由单位内空体作插接。

### （四）可展开的立体形态

平面通过折叠和粘接达成立体的构造体，称为可展开的立体形态。在同样的条件下，粘接的部位不同其表现效果也不同，这种现象在外形为多边形的平面中大体相同。普通的展开图以平面凹形的情况较多，是箱类形态的基本构造（见图3-16）。

#### 1. 没有一定目的的展开图

这种构造的特点是把切缝看作墙壁。沿"墙"排列的被切割单位（简单的几何形）必须成单层连续（即使在死胡同部分也不能将单位排成双层），这样就可以折叠和粘接成各种形。通常，一个展开图立体化时只能形成一个固定的立体。然而，我们这里进行实验的网格，即使剪裁完毕后，由于折法或贴法的不同，仍有较多的造型可能性。

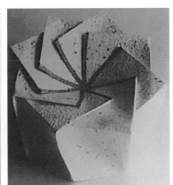

图3-12 插接构造　　图3-13 圆形的切割插接

图3-14 插接构造12面体　　图3-15 面的卷曲插接构造

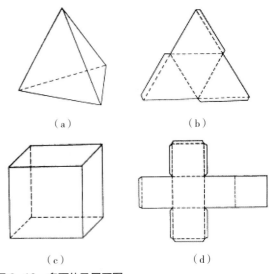

图3-16 多面体及展开图

### 2. 简单六面体的展开造型

六面体形态过于呆板，若将其展开图作进一步的切割展开，则切割线就可成为六面体的巧妙装饰，产生丰富的视觉效果。

### （五）拼接曲面体构造

平面作弧线折叠则将形成物面。换一种说法，两个平面若直边与折角边拼接、直边与弧形边拼接、弧形边与另一弧形边拼接，均可得到空间曲面（曲面体）。而且，如果拼接边总长度相等，则可获得封闭曲面体；如果拼接边总长度不等或者有的边不作拼接，则可获得开口型曲面体。根据这一原理，两三个同一的或相异的几何形平面很容易拼接成曲面体（见图 3-17、图 3-18）。

## 三、面材的空间表现

面材的空间表现主要是通过面材自身存在的状态，以及面材空间组合的状态呈现出来的。面材有着很强的表现能力，既可以以单薄的形式存在，也可以通过面材的封闭式造型产生面体结构。

### （一）*面材的积集与表现*

面材在空间中主要依靠面的大小、角度，及其在空间中的位置、方向的变化而造型的。平面在面的大小组合上，一般较大的面占统治的地位，代表了整体形态的精神风貌；而较小的面则有强烈的归属感，在空间中常被较大的面所吸引。然而，小面在造型上也并不被动，它常以其灵活多变的特点使整体形态更加鲜活。

面在空间中位置、方向的变化使面的表现更加丰富多彩。一块直立的平面，如果将其从 90°至 180°进行方向上的转动，那么每个方向呈现给我们的面的大小都是不同的。90°的面呈现在我们眼前的是线的形态，135°的面视觉上的可见面较小，而 180°的面却是完整的面的形态。将不同方向的面记录下来，就产生了渐变的形式美感。若将面在空间位置上进行连续的组合变动，和直面相比，单独一个曲面的表现力就已很强。单曲面通过自身不同角度和方向的变化、扭动，使整个组合形态千姿百态。

曲面充满了线的流动感和面的柔和性，平缓的节奏和韵律赋予了它浓郁的浪漫主义气息。由于扭动的方向、角度的变化，使曲面边缘的曲线美与曲面大小的变化产生了有机的结合，协调性和统一性得到充分展示。

曲面的连续组合要充分考虑整体造型的协调与统一。由于曲面的丰富个性和表现力，其组合不宜过多、过杂。

面与面的关系表现，主要是通过粘贴、焊接、插接等办法进行制作的。其中，插接方法是不通过其他材料进行连接的，它先是将面材切割出缝隙，然后相互插接在一起。另外，纸带的无胶连接，通常也是通过插接的方法进行造型的，其连接方式多种多样（见图 3-19~图 3-21）。

### （二）*层面组织*

层面组织是指在构成中，将面按一定的规律和次序逐个排列。

层面组织主要是根据重复和渐变这两种形式进行造型的。如果对正方体沿平行方向进行等分切割，所得到的层面都将是重复的正方形；

 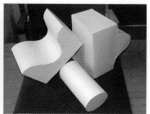

**图 3-17　徐晓雯**　　**图 3-18　童一珍**

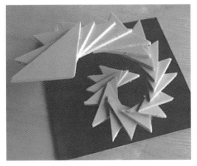
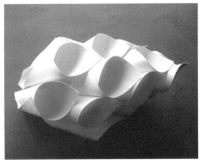

图 3-19　蔡子龙　　　　图 3-20　赵聪　　　　图 3-21　章茜

而如果对球体平行方向进行等分切割得到的层面则是大小渐变的圆形。由此可见，层面的构成形式和体的形态也是分不开的，层面是体的一部分，体是由层面组织而成。

层面组织通过层面的位置、方向和角度的变化而丰富、生动。

位置的变化首先是层面与层面之间的距离变化。层面间距的疏密变化对整个形态造型的影响很大。层面组织在结构上越紧密，整体形态就越显得结实，体的感觉也就越强；反之则显得松散，体的感受也减弱。其次是层面的编排变化，通过上下、左右、前后位置的变动，重复的层面由静态转为动态、由呆板变得灵动，并形成了富有节奏、韵律的美感形式。

方向和角度的变化还可使层面组织形态更加丰富。按层面的方向和角度变化组织的形态大多都是按轴心进行排列的，在按轴心排列的方式中又分为垂直轴心、水平轴心、倾斜轴心等。

层面的角度发生变化所产生的形态感受各不相同。同时，在层面构成时还可利用多轴心、多方向、多角度的形式使层面组织更加丰富。

另外，层面自身也可以通过弯曲、折曲、扭转等形式为整个层面组织创造特殊的表现效果。上述各种形式在层面组织的造型过程中可以综合运用（见图 3-22~图 3-24）。

### （三）面的折曲、弯曲与空间合围

面的折曲和弯曲就是将面材通过人为的方法使平面发生角度和方向上的改变，造成具有一定深度的立体空间。折曲和弯曲是面材最常用、最基本的加工方式。面在经过折曲、弯曲后，可增加面材的强度。面材进行反复折叠后形成的瓦楞造型，能使纸的强度大大提高，具有很强的抗压功能，因而在日常包装上被广泛运用。面材弯曲后产生的拱形，其抗压性也因此得到明显加强。面的折曲主要是针对纸质和塑料等

图 3-22　姚佳茜　　　　图 3-23　国外具象形层面构造　　　　图 3-24　Desny：玻璃台灯，1935

质地较软的面材；而面的弯曲除了针对软性材料外，还包括金属板材等硬质材料。

折曲的加工手段有三种。第一种是按直线进行折曲。这种折曲由于方向、角度的不同，产生的效果也不同。如果面材按一个方向和角度折曲，两次折曲后，便会形成空间合围的三角柱体；如果面材折曲的方向不同，而角度相同，则难以形成空间合围。第二种是按曲线进行折曲。此种折曲能产生丰富的曲面，折曲方向的一致可构成空间合围的立体形态。第三种是裁切折曲，即先裁切、后折曲的方式，它能使平面在空间角度和方向上的表现形式更加多样。

弯曲加工方式可使平面成为具有动态感的曲面，整块平面的弯曲所产生的形态整体性更强。在弯曲中，如果弯曲的方向、角度一致，就能产生空间合围的柱体曲面；如果弯曲方向反复改变，就能产生重复的波状效果；另外，弯曲也可通过裁切的方法来丰富造型（见图 3-25~ 图 2-27 ）。

### （四）基本单元的空间变化

面材构成的最简单的基本单元，就是经过三次折叠后粘接而成的筒形结构。在设计中，要想使基本单元的形态含有丰富的变化，主要是通过加减法造型。所谓加减法造型，也就是通过对基本单元增加或削减的方法，产生出新的基本形态，例如在方盒单元内增加面，不同的增加方法会产生不同的视觉效果；可在平面上切割出各种形态以打破面的完整性，使单位形态丰富多样。

基本单元的造型确立后，即可根据需要对基本单元进行组合造型（见图 3-28~ 图 3-30 ）。一般情况下，有两种空间组合方式：一种是平面式层叠，另一种是立体式层叠。

平面式层叠是将基本单元进行上下、左右的积叠，从而形成空间的屏障结构。其结构的最佳视角为正面和背面，而两侧和上下角度的可视性较差。在制作过程中，可通过基本单元的重合叠压、交错叠压、前后错位等方式使屏障结构产生多样的变化；也可以增加几个不同的基本单元，用来丰富整体造型。

立体式层叠是相对于平面式层叠而言的。在造型上，不只是基本单元上下、左右的积叠，还充分利用了三维空间进行多方位、多角度的形态塑造；在视觉上，摆脱了屏障结构视觉角度的单一性，从而使整个形态的可视性更强。

图 3-25　埃姆斯夫妇：模压桦木胶合板儿童凳，1945

图 3-26　埃姆斯夫妇：模压胶合板十折屏风，1943

图 3-27　埃姆斯夫妇：胶合板雕塑，1943

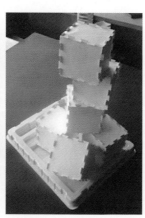
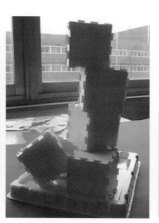
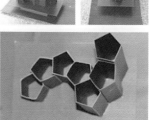

图 3-28　学生作品　　图 3-29　张文韬　　　　　　　图 3-30　学生作品

立体式层叠在表现上难度较大，因为完成后的形态需要满足于不同角度的欣赏要求。

## 四、面体结构

面体结构是通过面材的弯曲、折曲、连接而形成的封闭式的、具有体的感受的空心结构，面体结构主要分为柱体结构和多面体结构。在造型的练习上，一般多采用较容易加工和操作的纸质面材和薄塑料片。

### （一）柱体结构

将面材经过一次的弯曲并进行连接，就形成了圆筒结构；将面材经过两次以上同一方向的折曲并进行连接，就形成了多棱形筒状结构；再将筒形相通的两端封闭起来，就构成了柱体结构。面材构成的柱体结构包括圆柱体和棱柱体，它虽然没有体块的坚实和重量，但是已具备了体块的立体视觉感受。由于面材通常具有容易切割、弯曲、折曲等特点，因而在造型上十分灵活且变化多样（见图 3-31~ 图 3-33）。

#### 1. 柱端的变化

柱端的变化是指对柱体结构的柱端部分进行切割、弯曲和折曲加工后，使柱端产生的分叉、开窗与凹凸的变化，还可以在柱端插入或粘连其他造型，进一步加以丰富。

#### 2. 柱面的变化

柱面的变化，是指对柱体结构的柱面进行切割、弯曲和折曲造型后所产生的各种变化。

#### 3. 柱边的变化

一张纸，通过不同的折叠方式，会产生不同的形态。柱体结构的形态特点，主要是通过柱边的棱角线体现出来的。

### （二）多面体结构

面材在被折曲时，由于折曲角度发生了变

图 3-31 宫钰淇

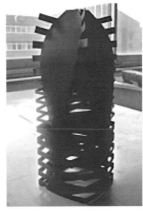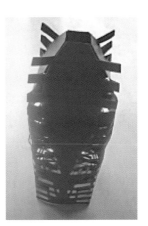

图 3-32 俞澹

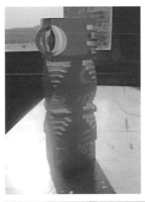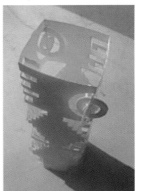

图 3-33 王姣姣

化，使折面在空间方向上也发生了改变，从而导致折线之间角度的变化。如果有规划地将这些折线联系起来，就可形成多面体结构。多面体结构看似复杂多变，但也都是从较为简单的基本形体发展而来的，面的繁殖越多，其棱角就越弱，形态也就越接近球体。

**1. 多面体的基本类型**

（1）正多面体

由等边等角的正多边形或多角形组成，而且每个面的形状、大小都相同。正多面体是通过折线外突合围形成的，在数学上，它们被称为柏拉图多面体（见图3-34~图3-36）。

（2）多形多面体

由一种以上的正多边形或多角形组成的多面体构成（见图3-37~图3-40）。

**2. 多面体的变化**

（1）表面的处理

面材构成的面体结构由于是空体，可以通过对面的切除形成开窗式的表面，这种处理方式可将面体的内在空间呈现出来；也可以在切割后留下部分与面体相连，并将切割出来的小面向外或内翻转、折叠，形成表面的凹凸；另外也可通过附加形态，使面体表面更加丰富（见图3-41、图3-42）。

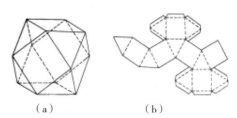

（a） （b）

图3-37 正三角形和正四边形构成的12面体

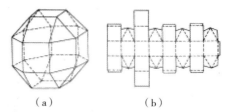

（a） （b）

图3-38 正三角形和正四边形构成的26面体

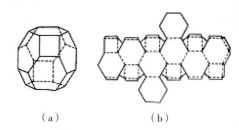

（a） （b）

图3-39 正六边形和正四边形构成的14面体

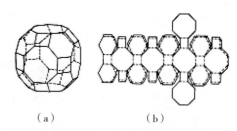

（a） （b）

图3-40 正六边形和正四边形构成的26面体

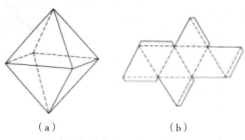

（a） （b）

图3-34 正三角形构成的8面体

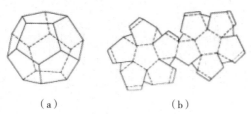

（a） （b）

图3-35 正五边形构成的12面体

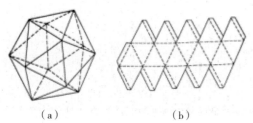

（a） （b）

图3-36 正三角形构成的20面体

图3-41 范毓　　　图3-42 谢万里

（2）边缘的变化

边缘的变化主要有切除、推入和凸边等方法（见图3-43）。

切除是将边缘的部分割除形成边缘的开窗，从而也改变了多面体的轮廓。由于多面体的边缘是整个结构的强度所在，因此切除若不合理可导致强度的减弱。

推入是在靠近边缘的部分增加折线，然后将边缘接入。这种方法可改变相邻的面，使之产生弯曲。凸边是在多面体规划组合时留下边角以外的部分，使之向外突出，产生边缘的变化。

（3）角的处理

角的处理，最简单的方式就是将角的部分切除，改变角的点的形式，使之产生多边形的开窗式结构。这种切除方式可能会影响到邻近的表面和边缘，但是如果增加形态，插入开窗的角，可使多面体的强度增加；将角推入多面体之中也是常用的方法（见图3-44）。

在多面体设计及加工里，如何突破结构的限制，创造出新的形态，上述方法是改变多面体原有结构的基本方法，综合利用、灵活把握，是产生新形态的前提。当然在设计规划前，对单面的造型及结构要重点推敲，还可能需要进行反复的操作试制，以求实施可能和新突破。在这里基本结构的加工方式设计是重要的，且不可仅仅停留在结构的围合方式上（见图3-45~图3-53）。

## 五、相关内容

### （一）面材

面材是指材料的三维的一维远远小于另外两维的一种类型，它对应着构成元素的"面"。用面材限定空间的形式可分平面空间和曲面空间两类。由于面材的形态可以是广泛的、无数的，所以面材创造的空间可以构成丰富的立体空间形态。既可以表达各种形式意境，也可以拓展空间功能。

图3-43　学生作品　　图3-44　学生作品

 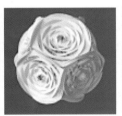 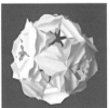 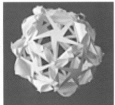 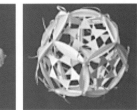

图3-45　学生作品

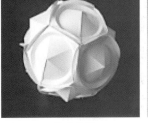 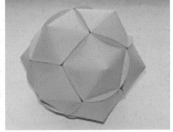 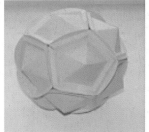 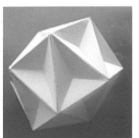

图3-46　学生作品

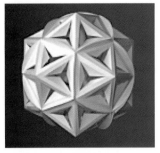
图 3-47　学生作品

图 3-48　孙丽

图 3-49　邵贵贤
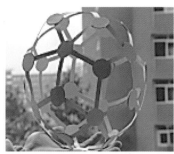
图 3-50　黄镇

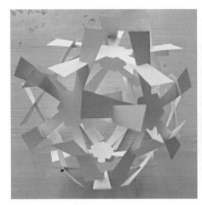
图 3-51　李家伟
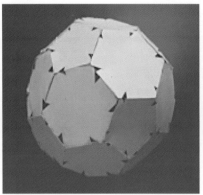
图 3-52　李芷琪
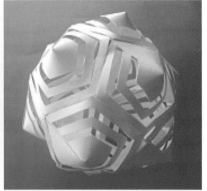
图 3-53　袁国平

面材给人一种向周围扩散的力感，或称张力感。这也是由它所具有的面的厚度薄、幅面大的特征所决定的。如过厚，就会使其丧失自身的特征而失去张力，显得笨重。制作面材的构成，每块面材的厚度与正面形态都应首先确定下来。在将它们组织到一个空间内时，要着重研究、处理好几个方面的问题：面材与面材的大小比例关系、放置方向、相互位置、距离的疏密。要根据预定的构成目的，调整好诸体之间的关系，以达到最佳的预期效果。

## （二）形态

形态具有视觉要素的空间规定性，形态以占有实际的三维空间为特征，并以人的视觉为主要的感知方式；形态还具有空间知觉的不确定性和多维度的空间感，不确定性和多维度都是由于人与形态之间的相对运动所形成的相对空间；另外，形态还具有与稳定结构相对立的动态特征，即"不动之动"，是由视觉要素不同的空间位置关系所引起的。

世界上的形态只有两类：现实形态与概念形态。造型艺术则是把概念形态转化为有意味的现实形态。现实形态又分为自然形态和人工形态。

所有人工形态的创造都是基于对自然形态生成和变化的认识、理解，所以只要研究自然形态的生存过程，即可以了解形态的本质。从概念上讲，形态的"态"即"意"。"有心意之动必形状于外"，这就表明了人类外部形体动作的内心依据。练气功的人有时自然发功，这是元气在体内运行冲击病灶产生的非意识所能控制的形体动作，这就是说，无意识的动作是元气运动变化的结果。进而，再从微观来讲，一切生物形态都是生长成的。所谓生长，即生命基因的增殖和衰减过程。而所有非生物，其形态（液态、气态、固态）都是分子间相互作用的结果，其运动的形式是物理组合与化学组合。

概括起来，生命力和量子运动都是一种平常

观看不到的内力，所有的形态都是由内力的运动变化所致，所以，内力运动变化是形态的本质。

## （三）虚空间

虚空间是实空间与背景融合的空隙，虽然不是实体，但不是无作用的空间。就像平面构成中提到的"负形"就是一种虚空间，不过那是一种平面虚拟的空间。在传统的造型艺术中，强调"团块"的实体感，往往视虚空间为"无"。但现代艺术，特别是构成主义，开始把建筑特有的内部空间引申到整体外形上来。虽然在此之前，不是没有人重视虚空间，但作为一种观念的形成，却是从现代派开始的。它产生的直接内因是"运动感"。

如果假定一张纸是二维的（厚度忽略不计），把它卷成圆筒，就像建筑一样，外部是实的，内部因容积概念的介入，就成了有效的空间。但如果把纸进行折叠或是不封闭的卷曲，三维形状中则包含了与背景完全相通的空间，它们和实体一起构成了一个空间的"场"，就像每一个人都需要"个人空间"一样。像美国心理学家卡洛林·M.布鲁墨描述的"泡"一样：

"饶有趣味的是，我们每个人都有一个个人空间的'泡'，我们把它当作一个无影的、活动着的领地。直到有人闯入这个'泡'，你方会悟到它的存在。注意一下。在同人谈话时，相互间总保持一定距离——一个通常使相互双方感到自在的距离。偶然，你要是碰上了一个个人空间与你不同的人，就会感到不自在。"

被团块围住或图形包围而成的封闭虚空间，也是构成的一种创造性要素。

## （四）立体感

任何事物都具有表现性，其表现性是通过事物的内在结构和所具有的"倾向性的张力"所传达的。而人对立体事物表现性的感知，就是立体感觉。

在立体构成中，和平面感觉不同：平面形态是由它的外围轮廓所决定的，有什么样的轮廓，就有什么样的平面形态；一个平面轮廓是决定不了一个立体形态的，要确定一个立体形态得需要三个或三个以上的视图。所以在认识立体形时，必须通过三维来理解。

三维也就是在平面的基础上多了厚度或深度这一维，有了厚度，立体形与平面形相比，就有了分量感，即量感。由于不同的立体形都处在三维的空间环境之中，因此，必定会产生前后、远近的空间感。空间环境中的立体形态，由于所处的位置不同，或者环境不同，使我们对相同尺寸大小的物体会形成大小不一的差别感，在外空间环境中显小，内空间环境中显得大一些，也就是所谓的尺度感。同时，眼睛还经常会因形态组合关系或其他影响因素的不一样，作出些许错误的视觉判断，这即是通常所说的错视。因此，在立体感觉中，至少包含有量感、空间感、尺度感和错视等内容。

### 1. 量感

量有两个方面的内容：一是物理量，二是心理量。物理量就是大小、多少、轻重。心理量与物理量不同，它是一种心理感受。评价一幅画说它有分量，是指这件作品画得结实，正确地表达了对象的体面结构关系，这是从心理量的角度而言的。那么，这种心理量的本质是什么呢？虽说心理量是心理判断的结果，但它既不是对物理量的估测，也不是对物理量的心理描述，在造型领域中，心理量是指内力运动变化的形体表现。这也是将具象形态抽象化的关键，艺术创造的关键。构成量感的创造包括以下几方面。

（1）创造力动感

观察物象，视觉上会产生运动和方向，这构成了力感与动感。而不同物象在一个空间中相互聚集，产生了相吸或相斥，这种力可以构

成虚中心，有时也成为物象的新中心。形体的间距、疏密、不对称，通过合理的构成，可产生强烈的力动感。

（2）创造对外力的反抗感

形体对外力的反抗感，实质上是极强的内力所产生的，这种存在于作品中的潜在的能力得到强烈的反映和展示，形体也就有了更大的动感效应。

（3）创造生长感

生长，是最具生命的表现形式，而生长的形式非常复杂，从孕育到出生、成长……每个阶段都可以有不同的表现形式。我们可以在立体构成中借鉴其形式，在造型中创作出使人感到生机勃勃、欣欣向荣的作品出来。

（4）创造整体感

所有生物都是一个整体，只要牵动一点，便会影响到整个形体，这说明生物具有整体的统一性。同时，生物体又是同外界环境相互制约、相互联系的，在新陈代谢的同时，还要同外界环境交换物质，若能在形体上表现出这种对立统一，则会使人对有机体产生亲切感。

**2. 空间感**

空间包括物理空间和心理空间。物理空间是实体所包围的、可测量的空间，也就是一般人所说的空隙和空虚。心理空间是存在着的但没有明确边界却可以感受到的空间领域，它来自形态对周围的扩张。

（1）创造空间紧张感

紧张感有两个相互有关的不同释义。一是形态具备脱离原有状态的倾向，如同"箭头"有一种动或启动的可能。二是两个分离的形态构成一个整体的最大距离：超越这个距离，分散而不能成为一个整体；小于这个距离，虽能构成整体，但失去两个形态分离的意义，或者两个形态构成感到拥挤、堵塞。前者多用于创造动势和动态，后者多用于创造一体感的张力组合。

（2）强调空间进深

所谓进深，是指前后的距离。强调进深就是在有限的前后距离中创造出超越有距离或者是无限的进深效果。其基本技法是利用人们的透视经验造成悬念。

（3）空间流动感

主要是空虚形态的扩张作用。通过"分离和联系""引导和暗示"创造出空间的渗透感和层次感，使空虚形态因这种流动关系的建立而得以扩展空间。中国传统园林布局中很讲究"对景""借景"，就深得扩大空间的奥秘。

**3. 尺度感**

尺度感包括尺寸和尺度两个方面，所谓尺寸，是造型物的实际大小；所谓尺度，则是造型物及其局部的大小同本身用途以及与周围环境特点相适应的程度。小的造型物可能有很大尺度，大的造型物尺度也可能很小。因为尺度是对造型物大小的知觉，是造型物在空间中占有一定数量、长度与体积（容积）的属性在人们头脑中的反映。我们头脑中的大小知觉与造型物的物理性大小（尺寸）在视网膜上视像的大小之间具有联系却又有所不同。大小知觉（即尺度）是借助于视觉、触觉和动觉的联合活动获得的。人们正确的尺度感由以下线索决定。

当人与大小不同的造型物等距时，造型物的大小与它们在视网膜中的视像的大小成正比，即造型大则视像大，造型小则视像小。因此，根据视像的大小所提供的信息，就可以判断造型物的大小（相对大小不是实际尺寸）。

当物与人的距离远近不同时，视像的大小与造型物的距离成反比。视像是按光学的几何投影规律变化的，按这一规律将会出现三种情况：第一，同一造型物距离近时视像大，距离远时视像小；第二，远处的大造型物与近处的小造型物在视网膜上的视像可能是相等的；第

三，远处大造型物的视像小于近处小造型物的视像，这时单凭视像的大小就不能正确地判断物体的实际大小了。

在实际的知觉中，人们对造型物的大小知觉仍能保持恒常性，那是因为造型物一般是在熟悉的环境中被知觉的，环境乃至一些熟悉的客体均能提示造型物的距离和实际大小。但保持尺度知觉的恒常性是有一定条件的，它与观察者的观察方式、所处的位置和距离有关。例如从高山上或飞机上俯视地面时，一切物体都变得非常渺小。从水平方向观察物体，保持知觉恒常性的距离不得超过30米，超过时，完全凭视像大小来判断，就不能准确把握造型物的尺寸。如果排除了周围环境的参照作用，恒常性就趋于消失。

**4. 错视**

视错觉简称错视，是主观的视觉与客观的存在出现不一致的情况。在对物和对人的知觉中有正确的反映，也有不正确的反映。人脑对事物的不正确反映称为错觉。错觉的种类很多，几乎在各种知觉中都会发生，如错听、错嗅、错味、运动错觉、时间错觉、形状错觉、方向错觉、长短错觉等。视错觉对于造型设计是十分重要的。造型设计要想达到预期的目的，必须掌握错视的规律，否则，无论你设计制作得多么正确，在接受者看来都是歪曲的。以下是错视在创造形态时的利用和矫正。

（1）固定视点的造型

固定视点的造型只有从一个固定的视点看是完整的形态，离开这个视点看则是意义不明确的形态造型。

（2）隐蔽终端的造型

例如迷宫，会使人方向迷乱，一时找不到终端，甚至走重复路；或是因方向多变、视野多变，从而产生无限空间或很大空间的错觉，中国园林善于运用此法。此外也可以利用镜面反射造成空间的扩展并把障碍物隐蔽起来，这在现代店铺的内装修上应用得较多。此方法需要进一步创新，例如改用曲面或用景观绘画等。

（3）透视及其遮挡的修补

凡是直方体的形，透视效果容易显肥，故在立面图的设计中要注意瘦削些。大型台式造型，无论是仰视台型还是横视台型，皆因产生视线的遮挡而缩短，为创造美好的形体，必须将遮挡的部分加在设计图上。也就是说，好的设计不是寻求设计图形自身的比例，而是着眼于实际效果的美好比例。计算遮挡部分的量是以最佳观点为依据的。

（4）调整形态

几何形体被制作出来，尽管制作很精确，却在感觉上产生歪形。因此，要得到视觉上的精确的形态，就必须在设计时预先作些调整性补偿。

① 视觉中心的问题，必须略高于几何中心才满足知觉的要求；

② 半球的感觉，真正做一个半球，会感到小于半球；要做出半球的感觉，须做得大于半球；

③ 水平面的平直问题，真正做成水平面，看起来中间有些下塌，只有做得中央稍稍隆起，看起来才刚好是水平的；

④ 垂直圆柱，真正做成垂直圆柱，会让人感到中间有"束腰"，只有做成微带"腰鼓"型，才让人感到是真正的直柱；

⑤ 圆柱横竖分割的问题，一个立方体被连续作横向分割或竖向分割，则被感觉为非立方体。作连续横向分割者显高，作连续竖向分割者显宽。不过请注意：这里显高与显宽的原因是由于视线沿排列方向有节奏运动的惯性所致。

**课题训练：**

1. 以卡纸为面材，选择柱面体结构为基本结构，通过切割、折叠、弯曲等加工方法，对柱体单元结构的再设计构成形态，从而产生有别于柱面体视觉形态的新形态（见图3-54～图3-61）。

图3-54　赵颖

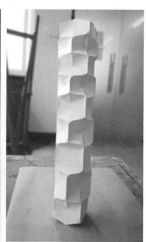

图3-57　楼毓瑶

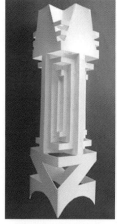
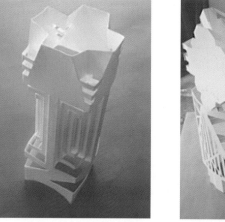

图3-55　张丽丽

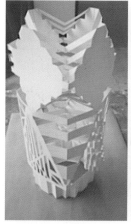
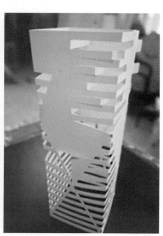

图3-58　张昊雯　　　图3-59　谌攀宇

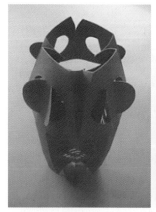
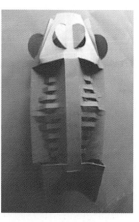

图3-56　张丹丹

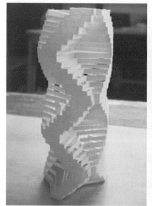
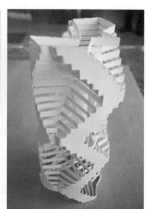

图3-60　徐嘉辉

2. 以卡纸为面材，选择多面体结构为基本结构，改多面体展开折叠方式为插接、折叠、镂空等加工方式，通过对多面体单元结构的再设计构成形态，从而产生有别于多面体视觉形态的新形态（见图3-62~图3-99）。

**训练要求：**

1. 立体造型的平面维度应在20cm×20cm的范围左右，作业量为1~2个；

2. 在作业完成过程中，需对基本结构提出

课题三 面材的立体构成——结构与形态

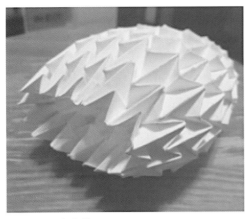
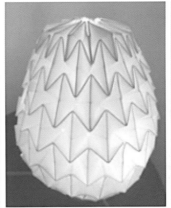
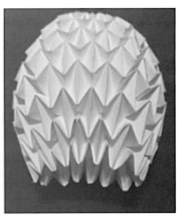

图 3-61 虞佳佳

图 3-62 学生作品　　图 3-63 吴哲敏　　图 3-64 徐京一

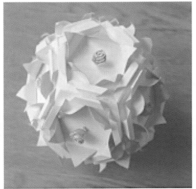
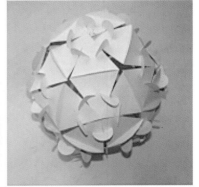

图 3-65 陈煜　　图 3-66 朱静贤　　图 3-67 学生作品

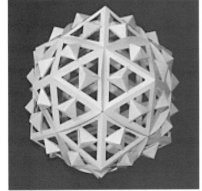
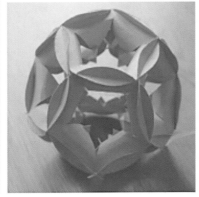
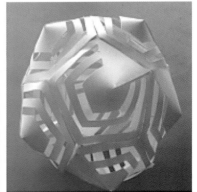

图 3-68 学生作品　　图 3-69 俞雪丰　　图 3-70 袁国平

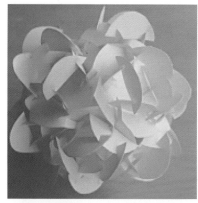
图 3-71　杨隽

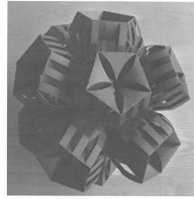
图 3-72　沈李晔

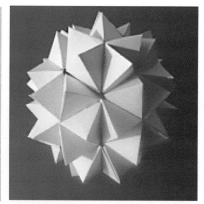
图 3-73　梁小雪

图 3-74　石威

图 3-75　王兰芳

图 3-76　钟伟良

图 3-77　周玲燕

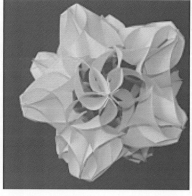
图 3-78　学生作品

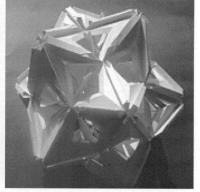
图 3-79　汪红叶

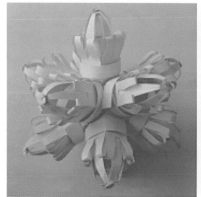
图 3-80　金梁萍

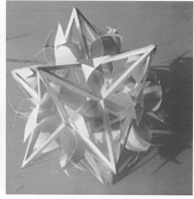
图 3-81　许栩

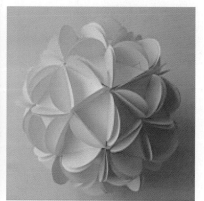
图 3-82　王如英

课题三　面材的立体构成——结构与形态

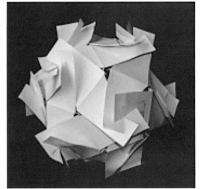
图 3-83　学生作品

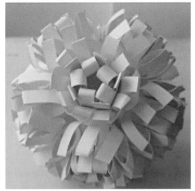
图 3-84　胡蝶

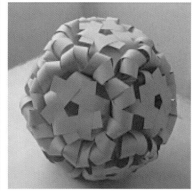
图 3-85　喻芳

图 3-85　喻芳

图 3-86　陆虹霞

图 3-87　鲁玲玲

图 3-88　龚璇

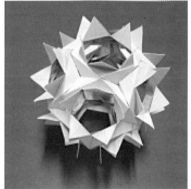
图 3-89　梁振兴

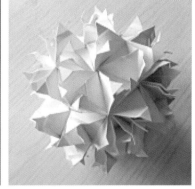
图 3-90　张奕

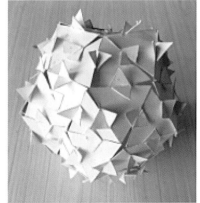
图 3-91　张兰洵

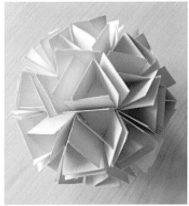
图 3-92　林秋辰

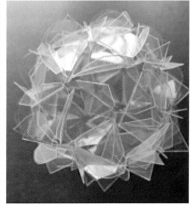
图 3-93　吴海芳

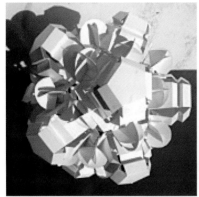
图 3-94　赵益红

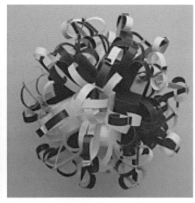
图 3-95　杨雪平

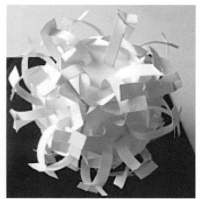
图 3-96　刘静玫

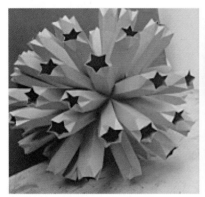
图 3-97　陈万里

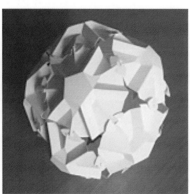
图 3-98　黄仁宣

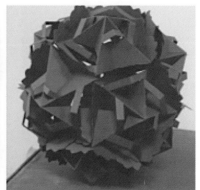
图 3-99　潘懿宁

多种加工和造型的假设；

3. 作品应突破原始结构所形成的形态，产生新的形态，并在新的形态造型中，体现形式美感和创新意识。

### 训练提示：

立体与空间的关系具有复杂性，立体占有三维空间，而且还要求有四维的空间（实体本身运动部分的空间、被挪动时的空间、观赏或使用者的空间及作用于周围的空间，即"势空间"，或者简单称知觉力场），这都是以实体为主的空间，我们简称其为空隙。此外，还有以空虚为主的空间（环境空间），在那里实体只不过是被用作限定空间的条件。一般人往往只注意实体，空虚是在不知不觉中影响人们的。我们必须建立自觉的空间意识，才能创造出良好的以空虚为主的空间形态。

1. 空间形态的特征。

由面材所限定的（即所包围的）三维空间，是可感知的合形的现象空间，也就是空间形态。空间形态虽然借助于实体，却与立体形态不同。首先，对于立体形态，知觉发生在对象外表面，主要是视觉和触觉；对空间形态，知觉发生在实体之间，是从空间内部作观察，主要是视觉和运动觉。其次，立体形态所表现的是实在的映像，而空间形态所表现的则是运动的虚像。也就是说，只有把空间形态游遍，才能领略空间形态的意味。所以说，空间形态有三个基本特征：空间的限定性、内外的通透性以及能让人进入内部的参与性。并且，动线是空间形态创造的核心，因此，限定空间的序列性就成为空间形态的精髓所在。

2. 内部空虚的形态。

这是可以进入内部的立体形态。它有两种视觉效果：当观察者在其外部时，看到的是虚

实结合的穴体形态；当观察者走入空虚形态内部时，才开始领略空虚的效果。例如天坛圜丘，圆石坛按一定数量的台阶向上增高，使人感到登天之势。其实圜丘并不很高，只因白石有强烈的反光和栏板石柱的纵向排列，造成洁静的境界，甚似月宫。进入坛内，四周青瓦绿树，更衬出圜丘的明亮，色彩赋予其黑夜满月的情调。祭坛眺望，见到的四周两道矮墙和棂星门的瓦背，一反平时看见它们时的高耸形态（原来它们的身段全被缩短了），使得站在坛上的人仿佛置身云端俯视下界。

3. 空间集合的形态。

由一些实体作分离限定的空间形态，其中都存在着"间隙空间"。对于这种集合构成，一般人只注目于实体，似乎完全忘记了那内含的间隙空间。其实，只要取消了这些实体之间的空隙，那集合形态就丧失其应有的面目。所以，集合构成中，间隙空间的数和量与实体具有同样的重要意义。集合构成因其个体数量的差异表现出各种不同的特征：2~3个个体的集合，强调个体本身的意义；多数个体的集合表现总体"间隙形态"。注意个体形之间的关系：同一形的反复是强调，而渐变的与全然不同的个体要分清主次有序地去表现以明确主题；多数的集合还要注意疏密关系，以表现节奏感、方向性以及动和静。关于配置也极重要：少数量的集合，忌作八字形、忌作四方形、忌作梅花体……大数量的集合，则以动线为骨格，动线侧立面的影像变化、侧面顶部连线的变化是造成艺术感觉的重要因素，被称为"空间轮廓"。空间轮廓不是指一个立体形态，而是指由许多分散的立体所组成的轮廓线，是唯一合拢空虚形体的视觉形象。例如游故宫，那由高耸的红墙和重檐的大屋顶所围合的各种折线四边形，处处都显示出咄咄逼人的威严气势。

# 课题四
## 块材的立体构成——形态与创造

块材是三维尺度比例比较均衡、体感清晰的材料形态。相对于线材、面材而言，块材的加工显得更为复杂，它不仅需要相应的工具，而且还要求有良好的工艺技术，这样才能为块组合创造良好的结构关系。构成课堂显然不可能在工具的准备和工艺技术上下太多功夫，它更看重以组合为特征的创造性练习。

块材是在线材和面材的课题之后的训练。材料的介入，使我们对构成元素组合关系的探研转向了对材料加工、结构和形态关系的探讨。构成的根本在于创造新的形态，对材料的加工、结构的探讨，其最终目标都是为了探讨形态。面对块材复杂的加工成形方式，我们当然需要加强对其加工、结构和成形的理解，但基于课堂时间和条件的局限，把本课题训练的重点放在理解形态和创造的关系上，更具有现实的意义。把创造空间形态理解列为重点，排除材料、工艺技术对造型的约束，展开对空间形态的创造性思维运用，以理想化的方式创造立体构成新形态。还应研究材料介入后的形态构成如何超越材料的束缚，有创建性地生产新形态。

因此，块材的立体构成训练，更像是综合构形能力的训练，它以构成的基本元素出发，探讨相关实体的创造可能性，空间形态的动态形式、美感因素、物理重心以及形态相关的各创造因素。

相关内容：块的空间形态、质的空间形态、形象性的形态、创造性思维。

## 一、块材的特点

块材是线与面的结合体，是具有长、宽和厚度的实体形式，且又结实、厚重，因而有着很强的视觉冲击力和实用价值，是立体构成中重要的构成形式（见图4-1~图4-5）。

### （一）块材的特点

块材的形态多样，大致可归纳为几何块材和非几何块材。在立体构成中为了便于教学，我们一般更注重对几何块材的认识和把握。通过简单的形式，寻找到块材构成的规律和特点，进而创造出灵活多变的构成形式。

块材与线材、面材不同，虽然线与面是块材得以呈现的关键，但由于体块是封闭结实的实心体，在空间中具有一定的体积，具备了长度、高度和深度，因而它才是实实在在的立体形式，具有很强的体量感。

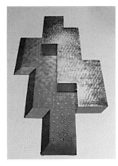 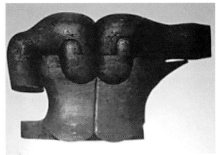 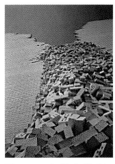 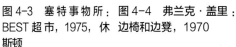

图 4-1 伊丽莎白·B. 杰克逊:《楔石地毯》　　图 4-2 贝罗卡尔:《阿尔莫加瓦尔 7 世》　　图 4-3 塞特事物所:BEST 超市, 1975, 休斯顿　　图 4-4 弗兰克·盖里:边椅和边凳, 1970

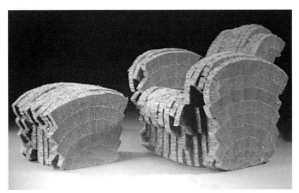

图 4-5 弗兰克·盖里:"小海狸"凳椅, 1980

## (二) 块材与情感

块材是点、线、面及材料的凝固形式,因而具有强烈的稳定性、封闭性和厚重感。几何直面的块材表现出质朴、坚实和有力,宁静中暗藏着爆发力;几何曲面的块材将柔和、温暖和流畅感呈现无遗,灵活多动、浪漫多情是其性格的反映;不规则的形态又是自由和感性的流露。

块材的情感和体积也有关:体积大的块材,形成的感受浑厚而有力,视觉冲击力也强;而体积小的块材,形成的感受则转化为灵巧。另外,块材的情感也与材质有关,木块、石块、金属块等不同材质的块材的情感语言明显不同。

总之,在立体构成中,块材的情感语言是形态、体积和材料共同起作用的结果。通过不同的组合与加工,其内涵会更加丰富。

块材的可视面是三维的,不同角度和方向使人产生的感受不同。在造型上,由于材料的丰富,块材具有很大的表现空间,它不仅体现了造型美,同时还充分体现了材质美。

## (三) 常见块材及性能

块材的原材料很多,从材料的形态上可分为有形材料和无形材料。有形材料是指已经加工成形的成品材料,如:泡沫塑料、木材、金属类材料等,在制作时常利用刀、锯、机床等工具对其进行加工,并多采用削减或添加的方法进行造型。而陶土、雕塑泥、水泥、石膏等材料,只能通过加入水或胶,方能形成块状结构,我们称其为无形材料。无形材料的可塑性非常强,通过简单的揉、捏、刮、削就可随意塑造形态,成形后,其强度较好。下面介绍几种可塑性强,易于加工的常见材料。

### 1. 泡沫塑料

泡沫塑料是一种高分子合成材料,其特点是易于雕刻,但质地松、强度差。可通过将石膏粉内加入胶质,涂刮表面,经过打磨后,体现美感;也可人工施以肌理和色彩,创造各种材质感。

### 2. 木材

木材是相当常见的造型材料,根据质地一般可分为硬木和软木。硬木有很高的强度和分量,但不易加工;而软木材质轻,有较好的强度和韧性,易锯、易刨、易雕刻。

由于木材的材质纹理和色泽本身就有很高的美感,造型时不需对表面进行过多的处理。

### 3. 石膏

石膏粉加水搅拌后凝固成块。由于加水时的流动状态和自动凝固成形的特点，因而常被用于翻制模型。石膏在没有完全干燥前极易加工，干燥后会变硬、变脆，但通过刀刮、拉锯仍然易于加工，并和泡沫塑料一样，可以通过表面色彩和肌理的处理形成新的材质感。

## 二、块材的加工与成形

最常用的块体为几何形体。几何形体是人创造的，它富有潜在的逻辑性和精确性，反映人类的智慧和力量，有极强的表现力。最基本的几何形体有球体、柱体、锥体、立方体等。要使其造型更加丰富，可通过变形、加法创造、减法创造来实现（见图4-6、图4-7）。

### （一）形体的变形

主要是使冷漠的几何形体向有机形体转化，从而更具有人情味，对于亲近人的形态是十分重要的。

#### 1. 变形的方式

（1）扭曲

使形体柔和富有动态。

（2）膨胀

表现出内力对外力的反抗，富有弹性和生命感。

（3）倾斜

使基本形体与水平方向呈一定角度，出现倾斜面或斜线，产生不稳定感，达到生动活泼的目的。

（4）盘绕

基本形体按照某个特定方向盘绕变化而呈现某种动态，可以是水平方向的盘绕，也可以是三维空间的盘绕。

#### 2. 变形块体注意事项

（1）整体动势

各部分之间应自然过渡，不要拼凑，要有强烈的一体感。通常小的形体动势微妙则含蓄亲切，动势强烈易流于粗笨；大的形体动势宜强烈，动势过小易流于柔弱（见图4-8、图4-9）。

（2）锥型和棱角

线形分两种，一是视向线（如轮廓线），二是实在线（如分割线）。视向线由形体变化本身所决定，无须再创造。实在线的创造原则是应

图4-8 亚里山德罗·门第尼：《镜椅》

图4-6 石膏造型

图4-7 盖比·克拉斯默：《门力士》

图4-9 赫伯特·拜尔：《双重阶梯》

强化整体动势。棱角指面与面的成角衔接或转变处的断面效果，根据其直曲、凹凸的不同，具有不同的表情和动势，故应强调与整体表情的统一。

### （二）减法创造

减法创造主要指对基本形体进行分割、切削而形成新的形体。

#### 1. 分裂

使基本形体断裂，就像成熟的果实绽开一样，表现出一种内在的生命活力。分裂是在一个整体上进行的，因此仍有统一感；但由于分裂产生的刺激，形成了对立的因素，又使统一中有变化。分裂的做法常采用简单分割，就是用直面或弧面对基本形体作自由切割。

#### 2. 破坏

在完整的基本形体上人为地进行破坏，容易使人产生震惊和疑惑的感情。

#### 3. 退层

使基本形层层脱落外层，渐次后退。退层处理常用于高层建筑形态，因为它能减少高层对阳光的遮挡，打破呆板的外形。

#### 4. 切割移动

将直方体按照一定比例切割，于是我们就掌握了更多的素材。若使用这些素材进行合成设计，则会产生丰富的形体。这种造型的最大特点是随时都保持着相同的积量，各部分间有一定的模数关系（见图4-10~图4-12）。

### （三）加法创造

复杂的形体往往可以分解为简单形体的组合，加法创造是由简单形体通过组合生成新形体的过程。这里通过组合关系和造型要点进行说明。

#### 1. 组合关系

组合关系可以从两方面来研究：一是形体类型，二是相对关系。

形体类型指能分解整体的结构单位，这种单位可以重复、交替、近似、渐变、特异、对比。

相对关系可以分为两种：堆砌、相贯。组合形式有上下堆砌、相贯，左右前后连续，或做综合处理（见图4-13、图4-14）。

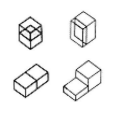
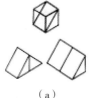

（a）　　　（b）　　　（c）　　　（d）

图4-10　切割和重组　　　图4-11　切割和重组探讨

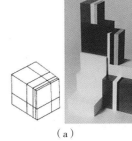
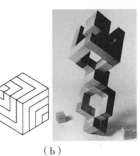

（a）　　　（b）

图4-12　块的分割和构成作品　　　图4-13　乐高公司：《积木》　　图4-14　托尼·史密斯：《元素》

## 2. 造型要点

第一，同轴心是组合体的一般规律；

第二，平面简洁并向四面八方伸展，立面变化均衡，切忌以简单的直线形式排列，造型的最高点应置于偏中靠后的位置上；

第三，纵横交错、虚实相生、对比统一；

第四，周围各视角均应有良好的透视形象，并注意观者对其作连续周边围合观察时的时空效果。

## 三、单体的造型

单体是块材的完整体现，也是块材原始而单纯的形态，所有的体块造型都由此开始。它充分表现了块材构成的统一性与协调性，是朴实而纯粹的形式。

### （一）切割表现

切割是一种普通的动作行为，但在立体构成中却能反映作者对形态的预见性以及对形态的设计规划能力。在切割中，可以发现新的形态，若将切割出来的形态与形态之间进行关联处理，就可以创造出立体构成新空间（见图4-15）。

切割造型有直线切割和曲线切割两种，方法不同，产生的效果也不同。但是，不管怎样，切割造型主要是研究切面与体块之间的关系，换句话说，也就是对面在体块之中的位置、方向和角度的规划。

在对一个正方体进行平行切割后，所产生的面仍然是正方形；要想摆脱正方体的束缚，切面的角度就必须变化。

在切割练习时，最好选用易于切割、加工的材料，如：油泥、黏土、石膏、泡沫塑料等。

在单体造型中，立方体是最为标准的体块，也是研究切割造型最为理想的开端。

### （二）扭曲、挤压表现

扭曲、挤压都是力的体现。力是无形的，但我们往往能通过形态充分感受到它，如：地球运动产生的山峦走势，树木生长呈现的年轮，水流冲击形成的鹅卵石都蕴含着力量。力是生命，力是美感。

扭曲和挤压是有方向性的，正因为有了力的方向性，才形成了统一的力的美感。力是成双成对的，当你对某一材料施加以力的时候，材料本身就产生了对抗力。

### （三）单体破坏

单体破坏造型指在某个完整体块上进行人为的破坏，以此打破单体形态的单调，从而使立体形态及其表情变化更加丰富。破坏的方式多种多样，划刻、点戳、单体折断、单体局部破坏使内部结构呈现等。

## 四、体块的群组

群组是两个以上的单体的组合。儿童的积木游戏是典型的群组，儿童在这种群组的过程中获得了丰富的想象力，也不断地得出新的造型，产生新的发现和惊喜。

群组是加法造型，这种加法不是随意地增加组合，而是对形态与形态之间、形态大小之间关联性的有效把握。

**图4-15　学生作品**

群组主要通过体块的位置、数量、方向的变化来获得整体形态的变化。

### （一）相同、相似形态的组合

相同形态的组合形成了重复、秩序和统一感。在位置、数量和方向上加以变化，就可形成重复式排列、渐变式排列、发射式排列和特异式排列。相同形态的群组还可以通过改变形体的大小产生体块之间的强弱对比，并由此呈现音乐般的节奏和韵律感。如把不同大小、相同形态的方体组合并在表面制造肌理，形态的单纯性使方体的个性更加清晰、明朗。形态大小的反复及表面的肌理加工打破了方体的呆板，整体造型使人印象深刻。

相似形态的组合是由对某一形态的切割变化而来的。在制作相似体块的组合时，应保留原体块的部分形态特点，使形态与形态之间有共同之处。

相似形态的组合打破了同一形态重复组合的呆板，造型显得更加丰富。由于相似形态之间的关联性，在群组上具有协调、统一的美感。

### （二）不同形态的组合

不同形态之间的组合强调形态之间的反差，个体形态的多变性给整体造型带来了更加灵活的造型特点；但由于基本形态的多样化和形态之间的个性反差，也增加了造型的难度。

在不同的组合中，我们要想解决造型上难以统一的问题，首先要找到不同的立体形态之间的关联性。不管形态上的差异有多大，它们不外乎是线和面的集合体，而线、面的变化也只能是在直与曲、长与短、大与小以及空间位置、方向和角度的范围里，虽然形态不同，但其内在的联系必然存在。其次，在形式上求统一，通过有规律、有秩序、有意味地在空间中的排列和规划，将不同形态融入形式美之中（见图4-16）。

上述的线材、面材和块材的构成是相对的，在造型过程中它们之间可以综合起来相互变换，灵活运用。

## 五、相关内容

### （一）线的空间形态

线在一切造型活动中的重要性是众所周知的，生活中线无处不在。几何学中的线只有长度和方向，没有面积，是一维的。构成空间中的线有两种：一种与几何学的线相同，一维的，如形态的轮廓线、两个色块的交界线等；另一种是有面积的线，是二维的，即画出来的线、刻画或缝纫出来的线。在块的立体构成中主要是前者——几何学的线，对构成的最终造型起着重要的作用（参见图4-17、图4-18）。

**1. 外部形态**

外部形态就是形状或轮廓，是设计对象最基本的空间特征。对于无论怎样复杂的形态，视觉首先感知的，是它的形状和轮廓，它是眼睛所把握的物体的基本特征之一，它涉及的是除了物体在空间位置和方向等性质之外的外部形象。

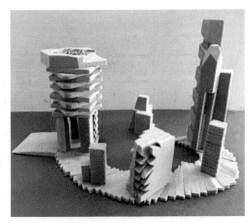

**图4-16　孟得信**

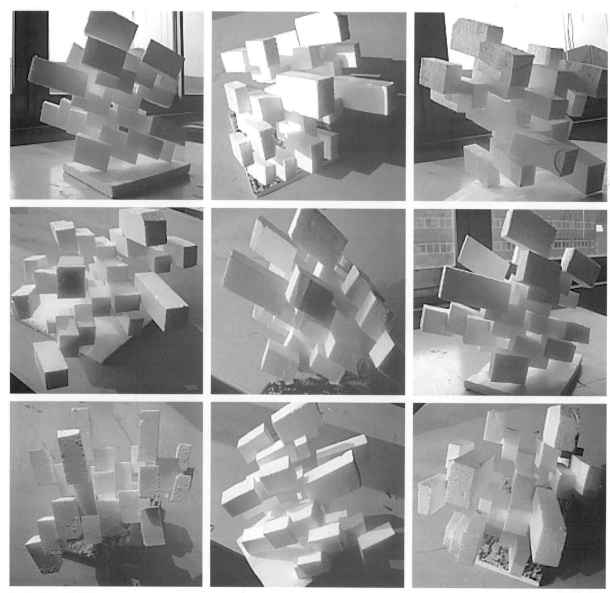

图 4-17 刘小磊

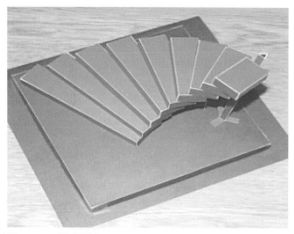

图 4-18 学生作品

（1）决定形状个性的要素

① 边界线的个性，边界线尽管是一维的，只有位置和长短曲折的变化，但它的运动轨迹又具有一般线的主要特征，独立的完整个性。

② 维度的对比，长宽维度间不同尺度的对比，对形状的性质也有极大影响。它由"视觉重心"的变化而直接干涉形状的性质。

（2）形状与背景

① 细节省略，形状在背景上，轮廓突出，形状之中的细节就被减弱。

对二维的平面形状来说，只是增加了整体性和组织性；但三维的立体形状，就相当于"正投影"的效果，当立体处于不同空间位置时，它与眼睛的相对位置发生变化，就会产生不同的"影子"。

② 追索含义，"你的头脑不断赋予外界事物以含义，以致有时候这种含义本不存在，完全是你的幻想创造出来的。"（卡洛琳·M.布鲁墨：《视觉原理》，北京大学出版社，1987）人对形状含义的追索独具天赋，在模糊的形状中，可以找到各种有含义的东西。

**2. 内部形态**

内部形态是指一个形态内部表示各部分之间界限的形态，也就是结构形态。在设计上，线是主要语汇。这里所说的线，不但有具体描出的装饰线条，也包括体面结合造成的棱线、交界线，不同色块交接处的分界线以及"看不见"的骨格线、结构线。这种线，是各部分组合方式的表面化，是有机组合整体的骨格和支架。它的重要意义已经不言自明。其中最重要的作用，莫过于线形结构的合理性（由功能决定）和审美作用（主要由形式美决定）。

（1）轮廓中的轮廓

轮廓中的轮廓是对面或体"分割"的结果，形成内部结构，是形状、轮廓的进一步"说明"。同时，也是创造形式美的重要方面。轮廓中的轮廓多数是一维的线，如不同色块的分界线、立体切割以后的新边界线。

（2）不同体、面的组合

三维构成形式中，不同的体、面相接，在结合部必然有明显或不明显的线，俗称"线脚"或"线角"。带角的棱线可以称"硬线脚"，弧状的转折称"软线脚"。

① 硬结合和软结合，前面所说的硬线脚和软线脚是由不同体面结合的状态形成的。不同的结合状态，也可以分成软与硬的类型。硬结合指不同性质的形体或块面，各自保留本色，又组合为一体，是一种带有对比性的结合方式。其中，方圆结合是建筑和工业设计中最常见的硬结合形式。软结合指相似性质的形体和块面结合，各部分融为一体，结合部的线脚不但很"软"，有时甚至十分模糊。

② 凹凸的深与浅，凹凸的深浅关系着组合线的强度。凹凸面对比越强，投影越深，结构形态就表现得较为充分。硬线脚比软线脚强，投影深的比投影浅的强。

③ 镂空的效果，当立体的或半立体（浮雕式）的造形出现封闭的负形时，就产生了镂空的效果。镂空的形状同样是内部结构的一个部分，是一维分界线的内部轮廓。这种负形有时是背景，也可以作为形象的一部分，起着实体的作用。镂空可能因功能而产生，或者仅仅是装饰的需要。

**（二）质的空间形态**

物质形态首先是指不同设计之间因使用材料的不同而有所区别，这在视觉上的差异是比较明显的；其次是指同一设计中，不同材料的匹配，造成性能、外观上不同特征的组合；最后，因加工工艺不同使相同材料表现效果不同（如光滑与粗糙、精制与粗制等）。这三个方面，都与设计的物质形态有关（见图4-19~图4-24）。

**1. 物质形态**

设计的各个领域使用的材料数不胜数。材料学是很复杂的学科，但是不同材料可以从形态上分类加以描述，也就是从材料的表现性，而不是从物理和化学的属性来说明。

（1）质感

绘画术语中的"质感"指颜料和笔触对对象材质的再现，如绸和毛呢不同、铁和木材不一样等。设计的质感概念，则较注重材料所引起的心理反应，并以此为基础，在许可条件下进行不同材质的组合匹配。

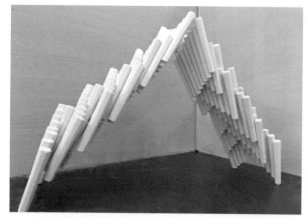
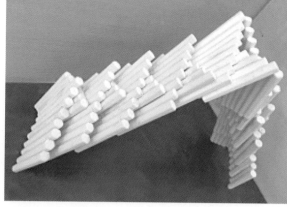

图4-19 唐家齐

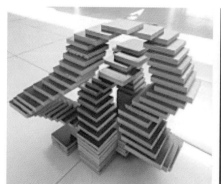

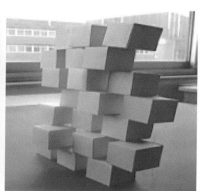

图4-20 闵迪　　图4-21 马奔　　图4-22 赵阳

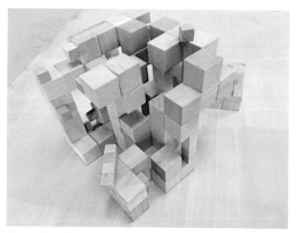

图4-23 过欣钰

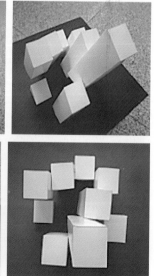

图4-24 张霞

（2）量感

量感和质感一样，由于心理因素的介入，使材料的质地与光、影、色混合为一种不同于物理性质的量感，包括重量感和体量感。重量感是与重力相应的量感，即轻重不同的感觉，以感觉上的重量为主要判断依据；体量感则以感觉上的体积大小为主要判断依据。同时，色彩、表面质感等因素也从心理上对它们产生影响。另外，整体封闭性强的物体体量感显得大些，透明、部分透明或镂空的物体体量感就显得小。

（3）表现力

不同材料之间因性能不同、加工方法不同，表现力也不相同。表现力的强弱是相对而言的，离开了一定的需要，就无所谓表现力的强弱。每种材料都有适合表现的领域，并因此使它们备具特色，如果扬长避短，就能找到发挥表现力的最佳点。

### 2. 形态肌理

肌理是指物质的表面纹理，包括天然纹理、人工纹理，也是值得重视的形式因素。质感、材质感和纹理等概念都只是肌理的一部分，不能把它们等同起来。肌理可以从两个不同的角度来分类。

（1）排列方式不同

按排列方式可分为规则的肌理和不规则的肌理。

（2）知觉方式不同

按知觉方式可分为触觉肌理和视觉肌理：如果用手触摸能知觉出表面的纹理和变化，是触觉肌理；而仅仅看得出表面效果，实际上是平面的，触觉并不能具体感知，就是视觉肌理。

## （三）形象性的形态

所谓形象性，是指想象的"心理模型"是具体的形象，不是抽象的概念，而且是一种不同于记忆表象的新形象。具体有三种形态的表现。

### 1. 具象形态

以自然物（动物、植物、人物、风景）和人造物（建筑、工具、用具）两者为内容的形态，我们都称为具象形态，也就是凡能加以指认的形态，都具有具象的特征。

### 2. 抽象形态

"抽象"这个词原是外来的，在拉丁语中是"抽去""剔除"的意思。在英语中，则有"本质""实质""抽出"等十分复杂的词意。在心理学中，抽象是一种思维过程，是指在分析、综合、比较的基础上抽取同类事物的本质属性而形成概念的过程。

### 3. 意象形态

具象形态的范围极其广泛，抽象形态相对窄小。但是，具象形态中有许多用一般"具象"概念难以解释的特殊现象。人物、动物和植物，似是而非。在设计中，这种创新意识的产物层出不穷，成为具象形态的一个变种——意象形态。

## （四）创造性的思维

创造性思维的定义，至今没有定论。含义主要包括发现新问题和以全新的方式解决新问题。

### 1. 创造性思维的品质和"创新"的含义

（1）内容

第一，创造性思维是一种高水平的复杂思维形式，是多种思维形式的复合运动；

第二，创造性思维是在已有知识和经验（包括思维主体的个人知识和前人的经验）基础上进行的思维。

（2）目标

第一，创造性思维是能动的思维，有明确的目的性；

第二，创造性思维是发现新问题，并从中找出新关系、寻找新答案的过程；

第三，创造性思维的产物有独创性和新颖性。

### 2. 想象——创造活动的先导

（1）创造想象

创造想象和再造想象是有意想象的两种主要类型。再造想象是根据描写（如文字或语言）创造出的形象，所以，我们会对没有经历过的事、已经消逝的历史有形象的了解，这种图形的创造性比较小。创造想象则能独立创造出有价值的新形象，它是一个积极主动的创造过程。

（2）想象的创造力

在再造想象和创造想象的比较中，我们已经清楚地看到，创造想象对现实的材料进行加

工改造，然后产生新形象，这种加工改造的过程，就是想象发挥创造力的过程。

① 加工改造的基础——原形启发，原形启发是依靠对大量原形材料的记忆、观察或写生，进行分析。也就是在充分认识原形的基础，区别原形中离散元素的不同特征，并加以取舍的过程。

② 加工的方法——分解组合（黏合）、夸张和心理跳跃，分解后的组合，在心理学中称为"黏合"，它是把不同质的元素，凭借想象结合起来，与把风马牛不相及的东西糅在一起差不多。由此产生的新形象既有现实的成分，又是现实中所没有的新东西。许多象征性设计就是用"黏合"的手法创造的。

### 3. 发散思维——开拓创造力的温床

发散思维是创造性思维的主要成分，所以，有的心理学家认为，创造性思维就是发散思维。发散思维又称求异思维，它是根据一定的条件，对问题寻求各种不同的、独特的解决方法的思维，具有开放性和开拓性。

（1）突破常规、多向开拓

相声艺术的说、学、逗、唱总是以人们熟知的琐事为起点，发散到许多出人意料的方向，是典型的发散思维；节目主持人的妙语连珠常常也具有发散思维的运用。同样，突破惯例和常规，克服心理"定势"，在不同方位和方向上进行各种假设，是设计构思中发挥创造力的最重要方面。

（2）举一反三，触类旁通

这是发散思维的另一特征，是一种启发式思维方式。由一种问题的解决方法，启发我们解决相似的问题。这种触类旁通，在设计中也可称为"移植法"，即把一种原理或风格变通地运用到另一种设计中去。

### 4. 聚合思维——选择的收敛性

聚合思维是单向展开的思维，又称求同思维、集中思维，是针对问题探求一个正确答案的思维方式。显然，发散思维的发散所产生的各种设想是聚合思维的基础，集中、选择是对正确答案的求证。这个过程不能一次完成，往往按照"发散—集中—再发散—再集中"的互相转化方式进行。聚合思维的核心是选择。我们说，选择也是创造，因为未经选择的发散最终不能发挥效用，也就不能使创造性思维转化为有效的创造力。

**课题训练：**

1. 以六面体块材为加工对象，快速对构成六面体表面的面单元、边单元、角单元进行简要减法加工，创造单体新形态（见图4-25~图4-31）。

2. 以六面体块材为加工对象，快速对其进行分解和重构，创造组合单体新形态（见图4-32~图4-37）。

3. 做多体块（包括空虚体块）的组合练习，加工方式不限，创造具有完整动态的新形态（见图4-38~图4-52）。

**训练要求：**

1. 单体块题练习，体块不宜过大，材料易于加工，需要在规定时间内完成一定数量的单体构成，并能选择出具有新意的单体形态。

2. 多体块的立体造型的平面维度应在30cm×30cm的范围，作业量为1~2个。

3. 在作业完成过程中，需对块的构成提出多种组合和造型的假设。

4. 完成的作业应创造形态鲜明的动势，结构清楚、重心稳定。

**训练提示：**

形态的创造即力象的创造。这是因为物质世界是运动的，科学的研究一再证实，无论在

课题四 块材的立体构成——形态与创造

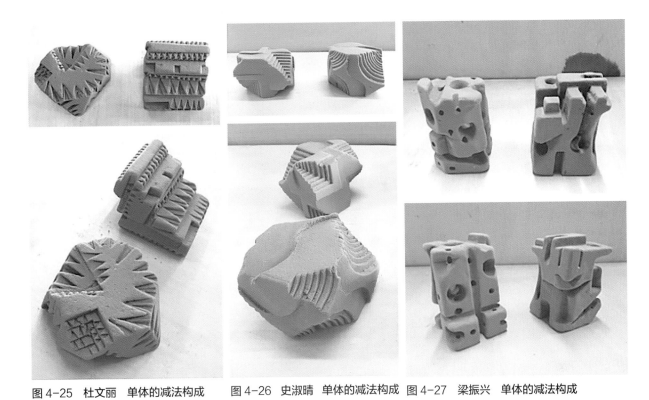

图 4-25 杜文丽 单体的减法构成　　图 4-26 史淑晴 单体的减法构成　　图 4-27 梁振兴 单体的减法构成

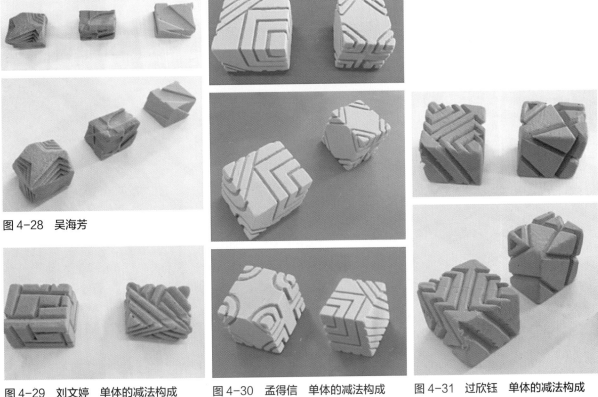

图 4-28 吴海芳　　图 4-29 刘文婷 单体的减法构成　　图 4-30 孟得信 单体的减法构成　　图 4-31 过欣钰 单体的减法构成

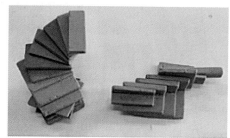

图4-32 杜文丽 单体的分解与重构

图4-33 刘文婷 单体的分解与重构

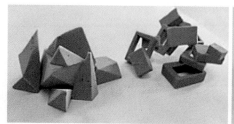
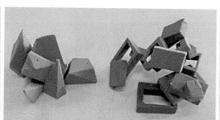
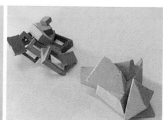

图4-34 吴海芳 单体的分解与重构

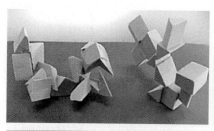
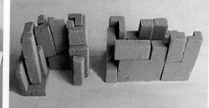
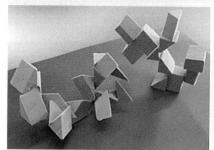
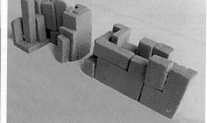
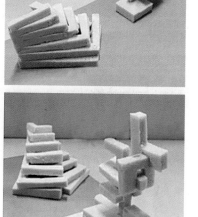

图4-35 孟得信 单体的分解与重构　　图4-36 张奕 单体的分解与重构

图4-37 张萌 单体的分解与重构

图 4-38　赵欢欢　体块的组合构成

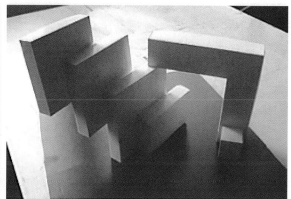

图 4-39　王姣姣　体块的组合构成

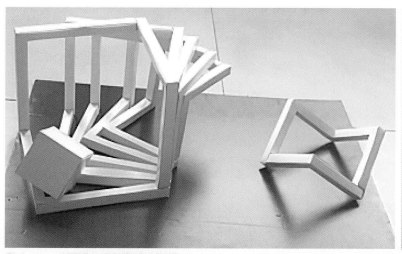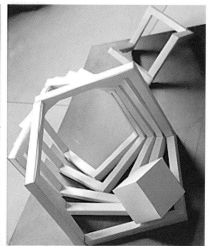

图 4-40　徐媛俊　体块的组合构成

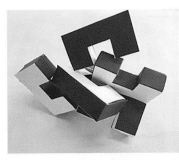  

图 4-41　朱媛琳　相同体块的组合构成

  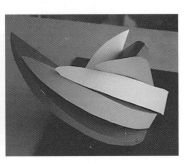

图 4-42　周玲燕　相同体块的组合构成

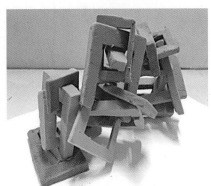 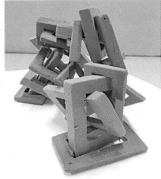 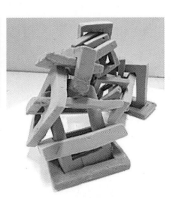

图 4-43　高杜星如　相似体块的组合构成

图 4-44　刘文婷　相似体块的组合构成

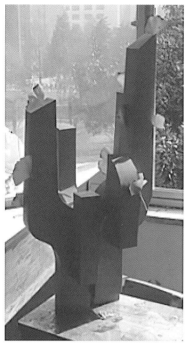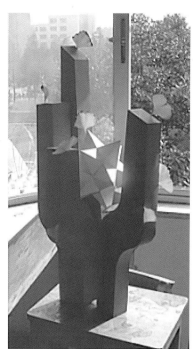

图4-45 钟伟良 体块的组合构成

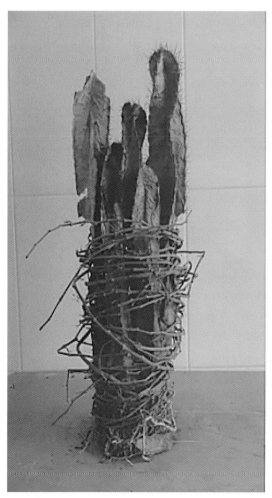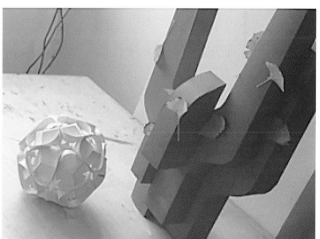

图4-46 学生作品 体块的组合构成

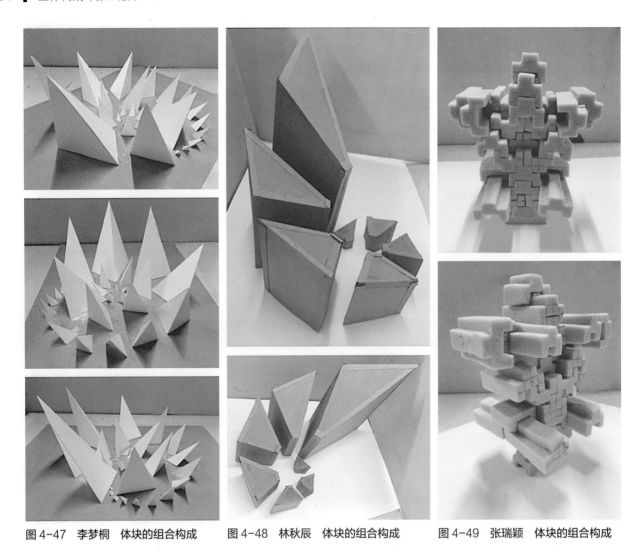

图 4-47　李梦桐　体块的组合构成　　图 4-48　林秋辰　体块的组合构成　　图 4-49　张瑞颖　体块的组合构成

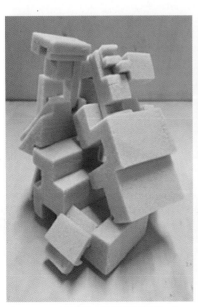

图 4-50　刘耿莉　体块的组合构成

  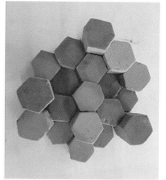

图4-51 贵嘉雯 体块的组合构成

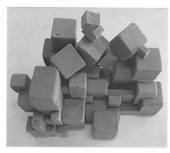 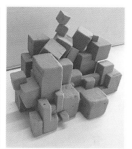

图4-52 宗疏桐 体块的组合构成

宏观还是微观领域，任何一个形态的外表下都存在有活动的内力，生命力和量子运动就是我们经常观看不到的内力。所有的形态都是由内力的运动变化所致，故内力运动变化是形态的本质，我们将其简称为力象。

1. 形态的解析。

蚕作茧、人织布，都是用线做成形体或形面。我们知道，一个立体形可以用三个基本平面视图来表示，即三视图，电脑三维软件的建模界面，一般都呈现这三个视图再加上透视图或者是照相视图；钣金工下料时所画的展开图是将立体形的表面展开为平面；检验车制零件用的模板是平面的线形板而非立体的……可见，一个立体形可以分解为平面和线形的运动或组合，这在理论上已由几何学的"动的定义"所明确。所以，点、线、面就是所有形态的基本构成要素。不过，对于实体或空虚这种现实形态而言，点、线、面均需具有一定的大小、厚薄和形状。换句话说，在立体造型中，形态要素虽可以分为线状、面状、块状，却必须含有一定的形状而绝非大量概念形态（如点只有位置没有大小、线只有长度没有粗度、面只有宽窄没有厚薄等）。作为形态的解析，这一定的形状应该是该形态的结构单位，即能够反映整体构造的构件形态。

2. 形态要素+运动变化。

给所选定的形态要素以一定的运动变化，就会产生力象。由于动觉是对位移或能量变化的感受，具有时间和空间双重性质，所以"运动变化"可以从动、静两个侧面分为空间运动和空间变化。前者的中间表现形式是位移或者旋转，属于真实运动；后者的空间表现形式是动势或叫变形，属于方位变化。还有介乎于两者之间的综合表现形式——分割组合。真实的运动将在运动的构成中去探讨，立体构成中只研究运动的静态表现，例如节奏、动势（方向、位置）、变形、变量等。

3. 力象的感情。

通过力象传递感情是造型的真正目的。力象的表情是由形态要素的表情（形状、色彩、肌理），运动变化的形式节奏，制作手段的精细巧妙或粗犷奔放等综合表现的，必须构成一个有机的统一体。

# 参 考 文 献

1. 辛华泉编著：《形态构成学》，杭州，中国美术学院出版社，2000。
2. 诸葛铠：《图案设计原理》，南京，江苏人民出版社，1999。
3. 诸葛铠：《艺术设计学十讲》，济南，山东画报出版社，2006。
4. 刘明来主编：《立体构成》，合肥，安徽美术出版社，2005。
5. [日] 朝仓直巳编著：《艺术·设计的立体构成》，林征、林华译，北京，中国计划出版社，2000。
6. 王无邪：《立体构成原理》，李田心译，西安，陕西人民美术出版社，1989。
7. 王受之：《世界现代设计史》，北京，中国青年出版社，2002。
8. [英] 弗兰克·惠特福德：《包豪斯》，林鹤译，北京，生活·读书·新知三联书店，2001。
9. [美] 马克·第亚尼编著：《非物质社会》，滕守尧译，成都，四川人民出版社，1998。
10. [美] 舍尔·伯林纳德：《设计原理基础教程》，周飞译，上海，上海人民美术出版社，2004。
11. [英] 乔纳森·格兰锡：《20世纪建筑》，李洁修、段成功译，北京，中国青年出版社，2002。
12. 陈琳琳、邬烈炎：《现代纸艺》，南京，江苏美术出版社，2001。
13. 孙晶、邬烈炎：《现代陶艺》，南京，江苏美术出版社，2001。
14. 郑静、邬烈炎：《现代金属装饰艺术》，南京，江苏美术出版社，2001。
15. 田卫平：《日本环境雕塑：图片与文本》，哈尔滨，黑龙江美术出版社，1999。
16. 邬烈炎编著：《解构主义设计》，南京，江苏美术出版社，2001。
17. 何晓佑编著：《未来风格设计》，南京，江苏美术出版社，2001。
18. 何晓佑、谢云峰编著：《人性化设计》，南京，江苏美术出版社，2001。
19. 邓乐：《开放的雕塑》，长沙，湖南美术出版社，2002。
20. [英] 贾斯珀·莫里森、米凯莱·卢基等编著：《装饰品设计》，北京，中国建筑出版社，2005。

# 后 记

本次教材修订是按课题来设置内容的。由于立体构成涉及内容广泛，很多这方面的书籍和教材都有比较精辟的论述和讲解，本书主要是把这些内容摘取、综合、汇聚起来，为分课题的学习训练所用。其中包括课题内容学习、相关内容、课题训练、教学提示等几个层次。内容学习是各课题的核心部分；相关内容为辅助学习部分也纳入课题之中，它包括有关知识的巩固复习和有关问题的延伸和拓展，也可看作课外阅读部分；课题训练是对所应掌握的内容进行有针对性的训练及具体实施办法；教学提示主要为训练过程提供参考内容。为了更好地适应教学，修订中适度增加了课题训练。

构成是艺术设计的基础，本教材在选择图例时，除了构成本身的作品外，也相应选择了造型设计的作品，为了加强构成与造型设计关系的理解，没有把它们单独列出来作为构成运用的部分，而是把它归入到各课题及问题中去，供学习时参考理解，有些图例做了必要的文字说明，以便更加清楚明了。另外，关于图例的标题、作者和相关署名，尽可能按参考文献提供的内容标出，有查据不详的一般标出其合理范围；学生作品除已署名的外，有的作品因一时难以准确核对清楚，故以"学生作品"标明，敬请谅解。

感谢在编写和修订教材过程中，同事、朋友的大力支持，特别是于国瑞教授的热情帮助、鼓励和督促。同时，也要感谢一直以来积极配合我教学的历届同学们，他们的努力、机敏和疑问，促使我不断改进教学。特别感谢本教材参考书的作者们，没有他们的辛勤努力成果，本教材是难以成形的。

# 教学支持说明

## 课件申请

尊敬的老师：

您好！感谢您选用清华大学出版社的教材！为更好地服务教学，我们为采用本书作为教材的老师提供教学辅助资源。鉴于部分资源仅提供给授课教师使用，请您直接手机扫描下方二维码实时申请教学资源。

任课教师扫描二维码
可获取教学辅助资源

清华大学出版社

E-mail: tupfuwu@163.com
电话：010-83470158
地址：北京市海淀区双清路学研大厦 B 座 508 室

网址：http://www.tup.com.cn/
传真：8610-62775511
邮编：100084